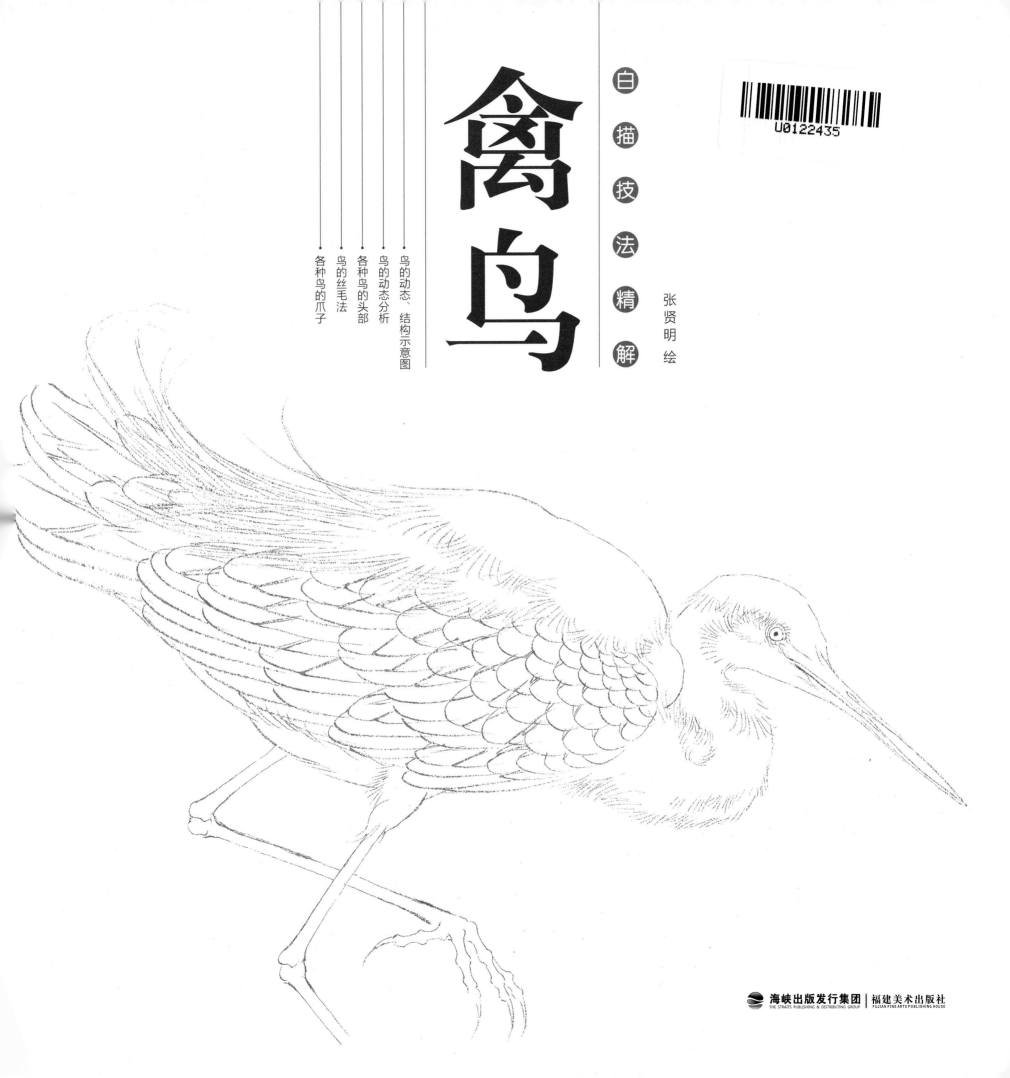

白描技法精解

禽鸟

张贤明 绘

鸟的动态、结构示意图

鸟的动态分析

各种鸟的头部

鸟的丝毛法

各种鸟的爪子

海峡出版发行集团 THE STRAITS PUBLISHING & DISTRIBUTING GROUP | 福建美术出版社 FUJIAN FINE ARTS PUBLISHING HOUSE

张贤明

　　福建东山人。现为中国画学会理事、中国美术家协会会员、福建省美术家协会常务理事、福建省工笔画学会副会长、福建省画院特聘画师、福建省闽南工笔画院院长。

　　作品曾获"全国第三届中国画展"最高奖，"新世纪全国中国画大展"金奖，"世界华人书画展"铜奖，"全国当代著名花鸟画家作品展"优秀奖，"全国当代花鸟画艺术大展"优秀奖，"首届中国美术家协会会员中国画展"优秀奖。入选"第八届、十届，十一届全国美术作品展览""首届、第二届全国中国画展""首届、第二届全国中国花鸟画展""首届（获奖）、第二届中国美术金彩奖""全国中国画学术邀请展"。出版有《张贤明作品集》《张贤明画集》《张贤明工笔精品集》等十余种个人画集。受邀为国务院紫光阁创作作品《秋声》，作品《秋色渐浓》被中国美术馆收藏。

禽鸟白描概述

文 / 张贤明

画好禽鸟是每位花鸟画家首要任务，它不但要求画者要有娴熟的艺术绘画技巧，还应该知道、明了自然界各种禽鸟的形态特征、生理特征和生活习性，以及与之相适应的各种环境，这样才能完整、准确、生动地表现出禽鸟类的个性特点。而不同禽鸟在不同的生活环境中会产生了不同的生态群类，为生存演变出来的形态特征，因有的生活在丛林中，有的生活在田野里，有的生活在水边、岩石、草原……如此，自然界禽鸟类便有了猛禽类、涉禽类、鸣禽类和家禽类等不同的种类，便为我们绘画艺术爱好者的艺术创作提供了丰富多彩的表现对象。

绘画是造型艺术，中国画首先要表现好形体线描。现在虽是信息时代，高科技也为我们艺术家提供诸多便利，尤其摄影技术，它直观地向我们展现事物和表现对象的真实性和具象性。可是中国画塑造形体离不开线条，因此图片转化成线条对画家既是技巧、技术上的提高，也是一个人感知思想的升华。白描作为一种线条的艺术，是中国画花鸟创作的重要表现手法，也是写意画等各种画法的基础。因此写生禽鸟，是从实物到线条的转化，更是通过艺术家从感性认知到理性总结的升华，所以我们要关注每只禽鸟的造型、结构、动态等形体因素，而中国画笔墨表现在画面中也极其重要。禽鸟的嘴、眼、脚、身体部位构造不同，产生的羽毛变化也不同，质感差异也很大。写生时用笔、用线要注意轻重、缓急、顿挫，控制好墨色浓淡、干枯，及画面节奏变化，如禽鸟的头部中嘴、眼、额头、下颚形成立体的关系；背部、腹部鳞毛、羽毛的表现和尾部的平衡。禽鸟的羽毛虽无密聚，但羽毛一般会根据不同鸟类造型、结构不同而产生变化，然物象万变而规律不变。因此，丝毛时要注意羽毛的透视关系和它的组织规律性，下笔时要淡墨勾勒，宜轻按轻提，虚起虚收，切忌钉头顿挫的线条。单笔丝毛，尽可能笔笔见笔，要体现出书法的用笔韵味，同时，要长短线结合，有节奏地表现出羽毛的稀松感，既要符合所表现禽鸟的特征，更要把禽鸟的灵动、活泼展现出来。

线描工具

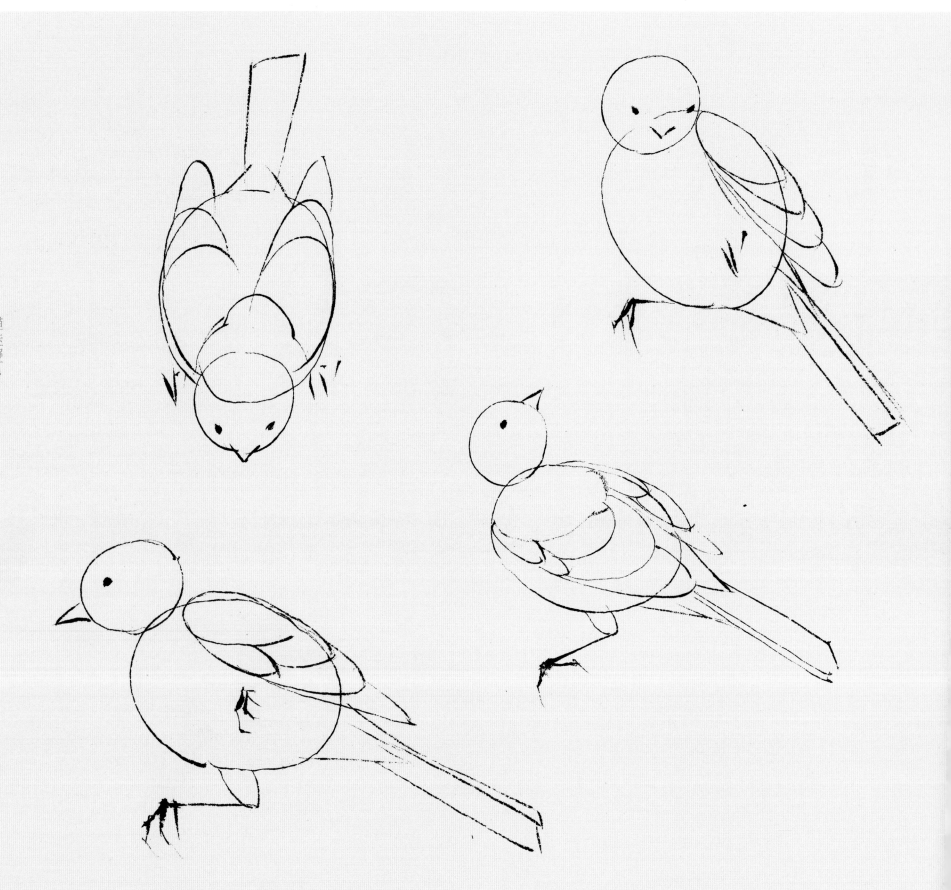

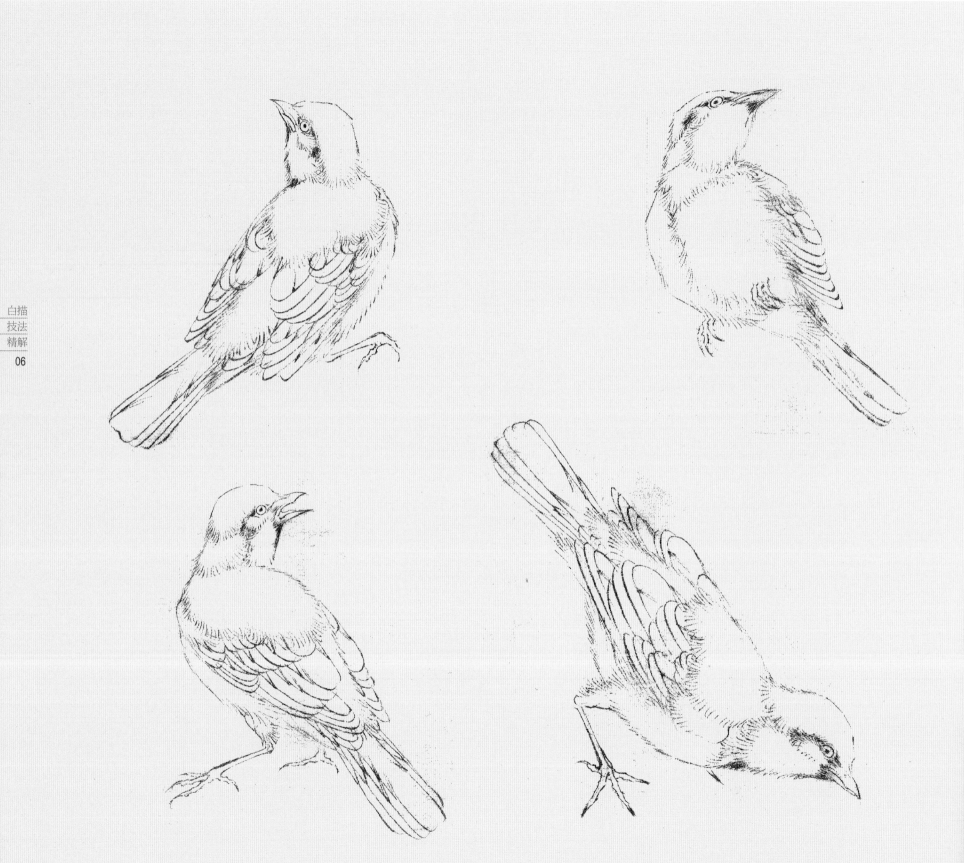

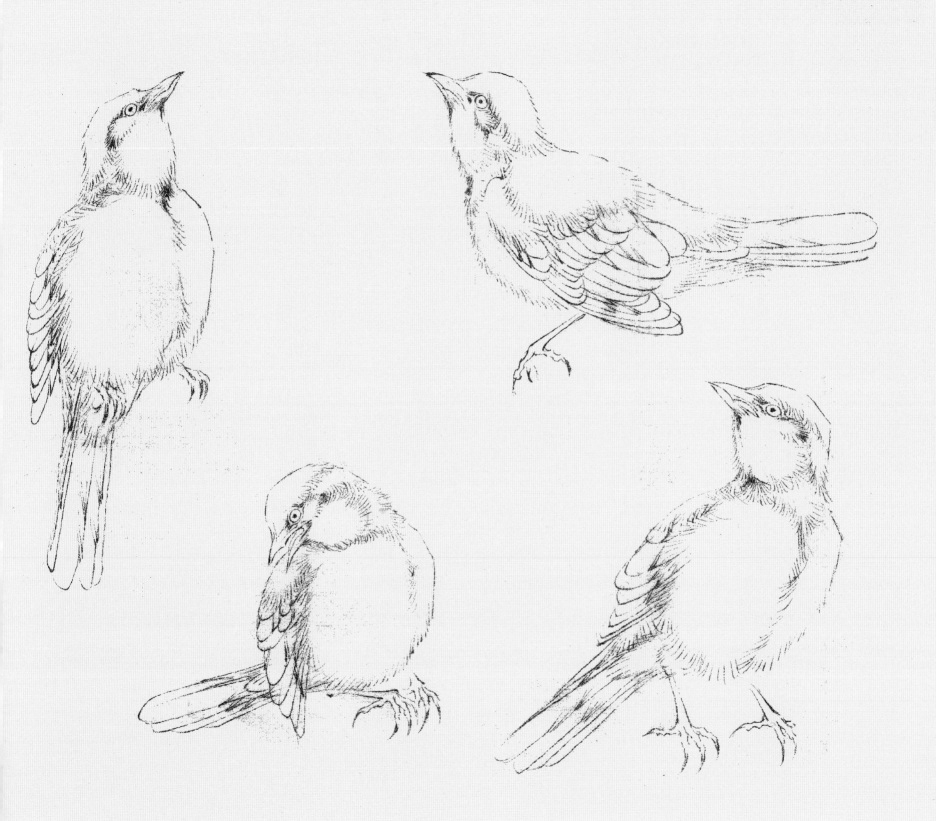

鸟的局部画法解析

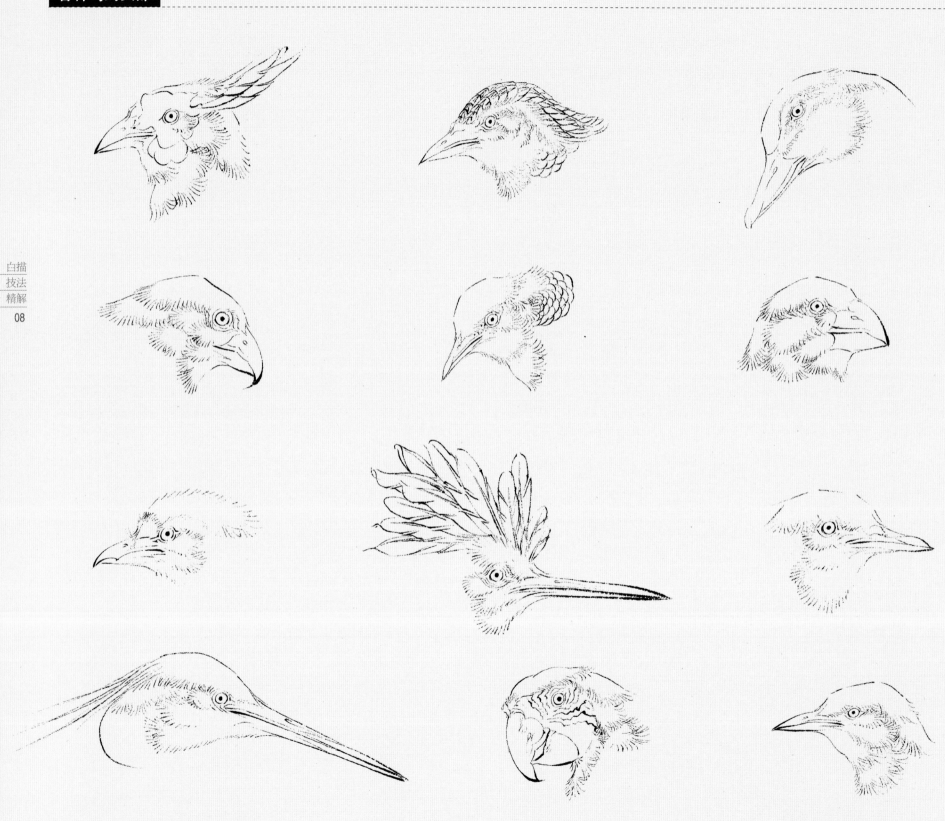

1

2

3

各种鸟的爪子

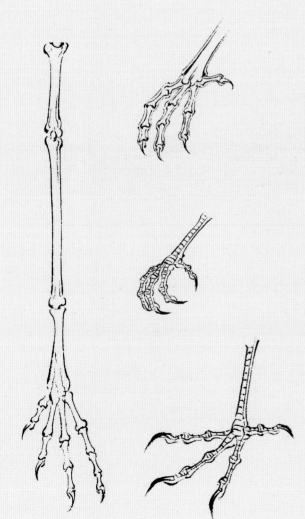
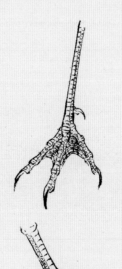
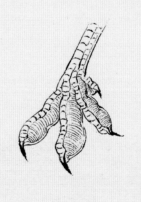
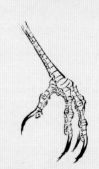
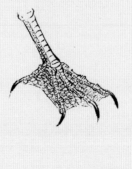

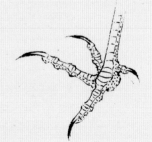
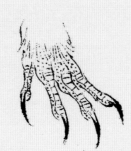
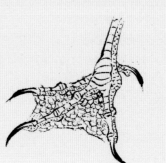
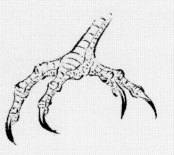

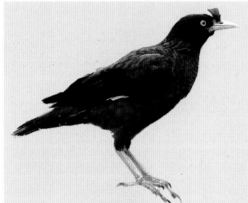

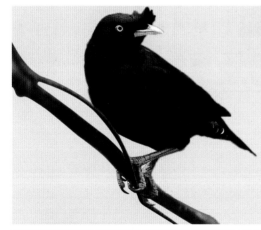

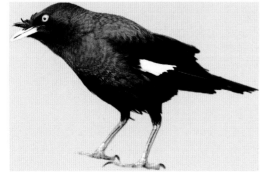

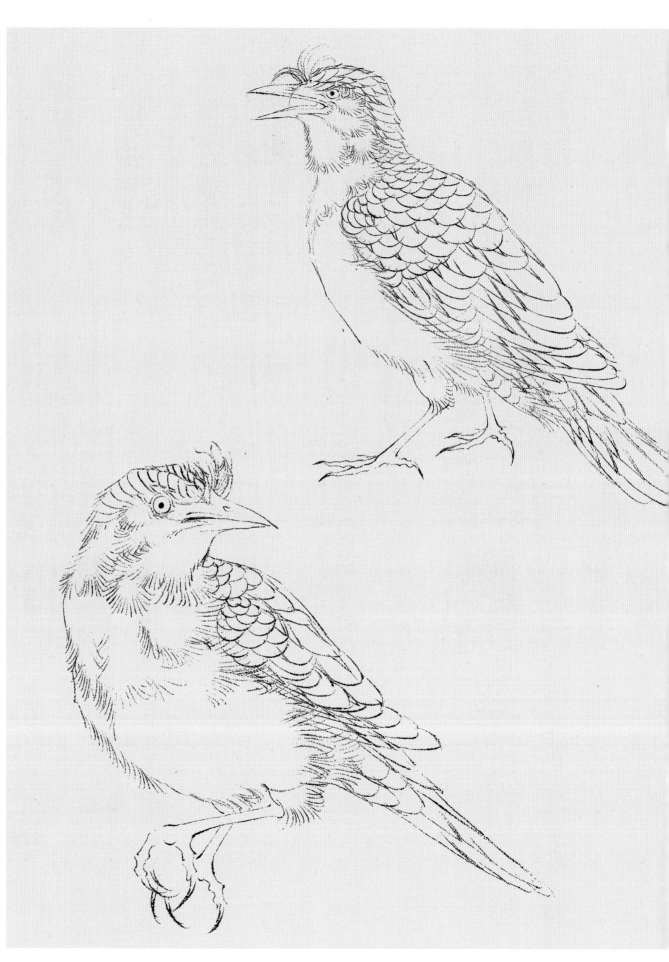

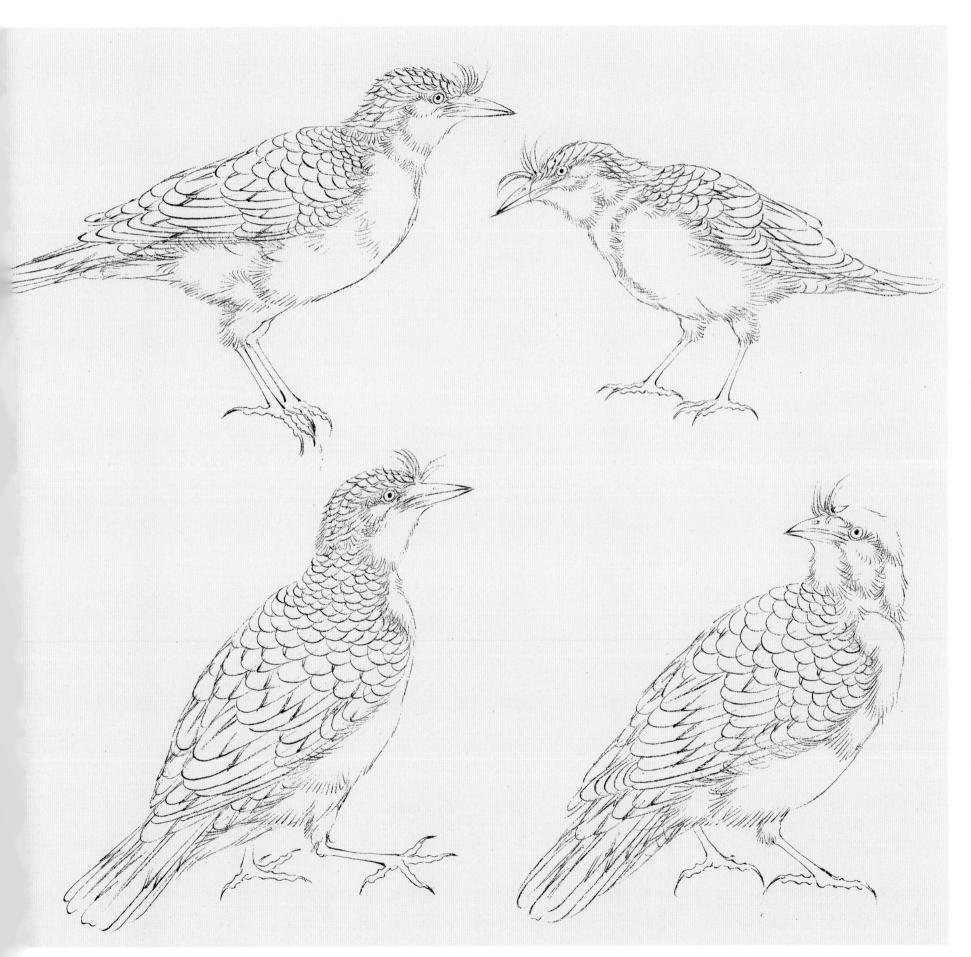

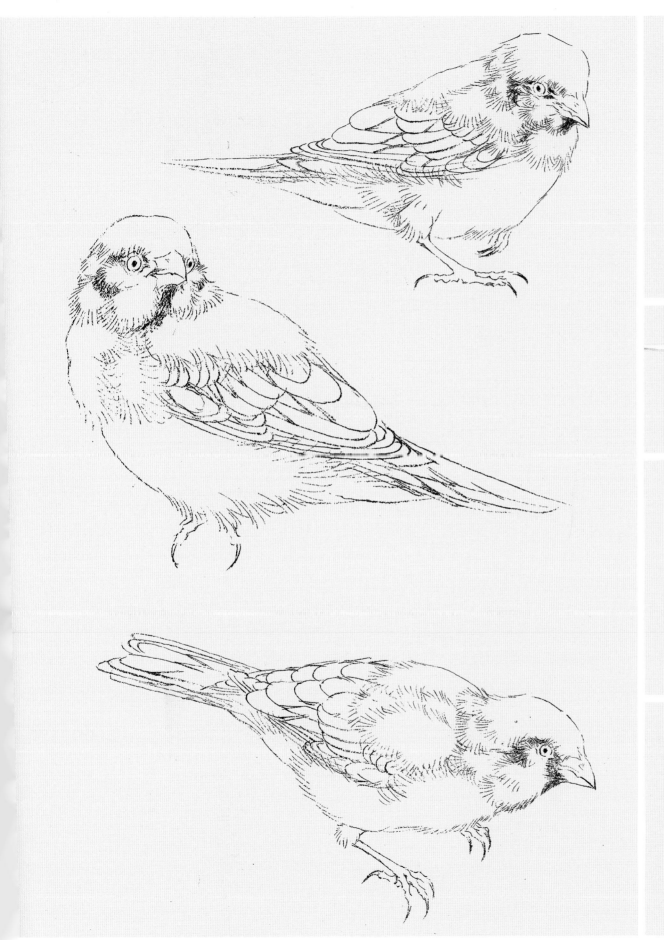
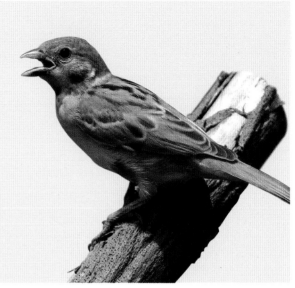

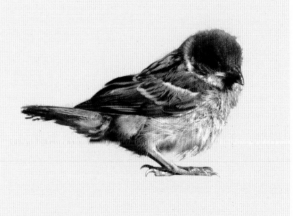
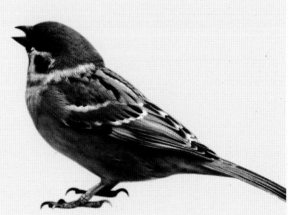

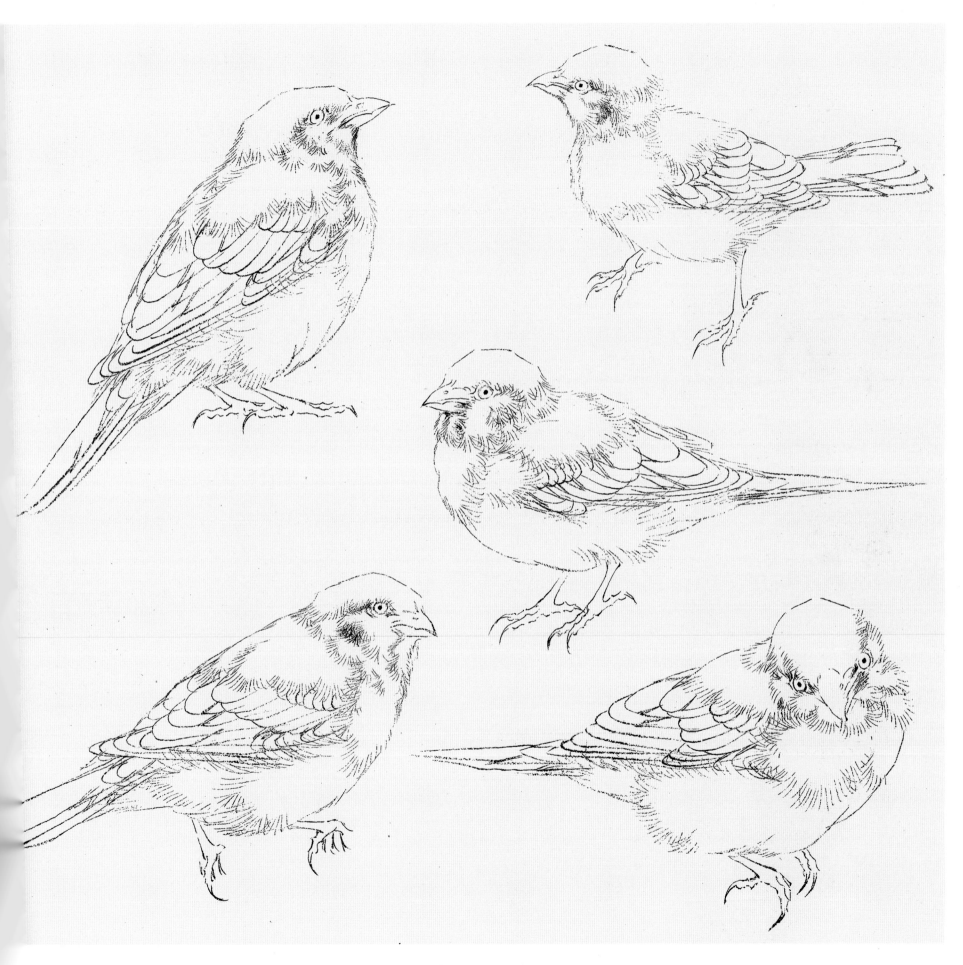

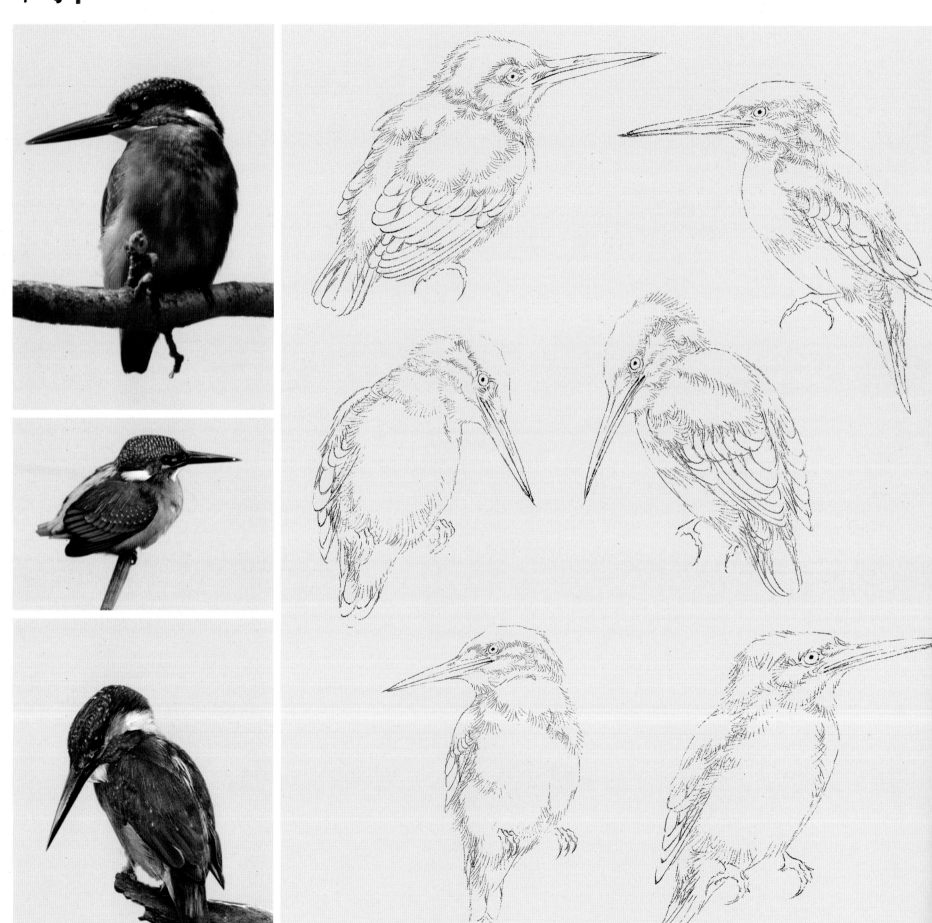

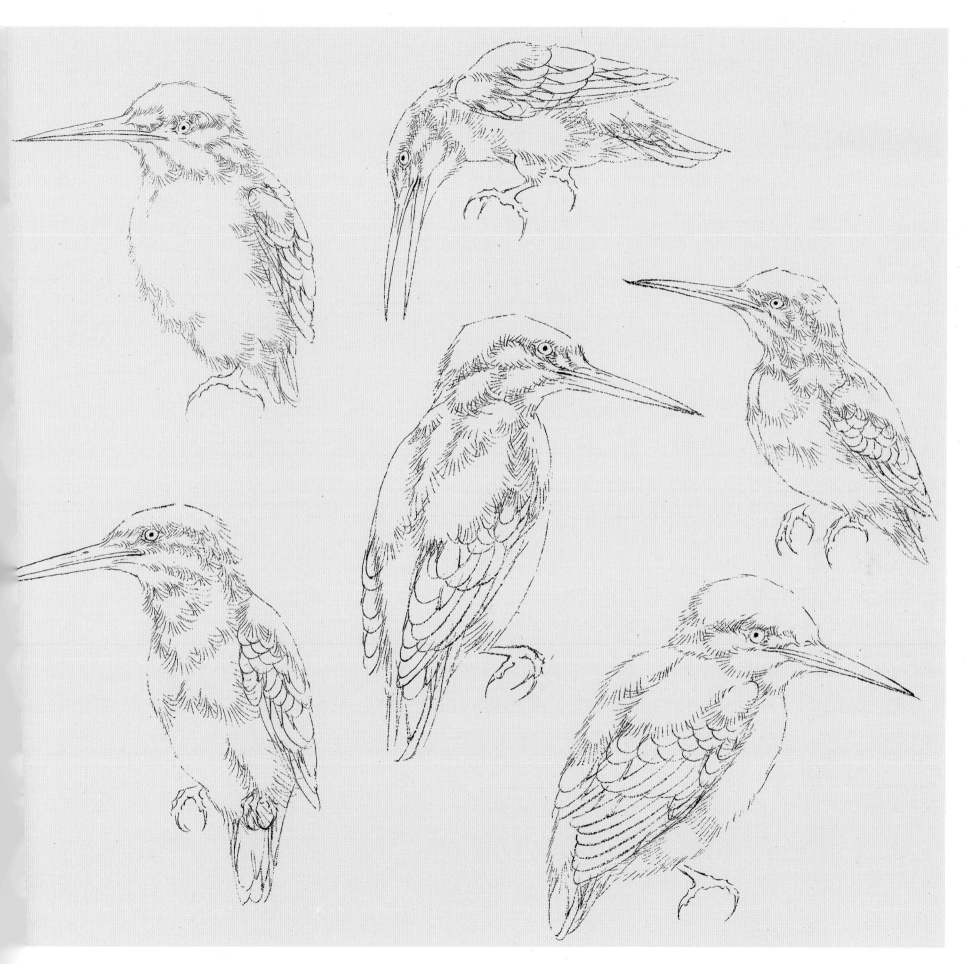

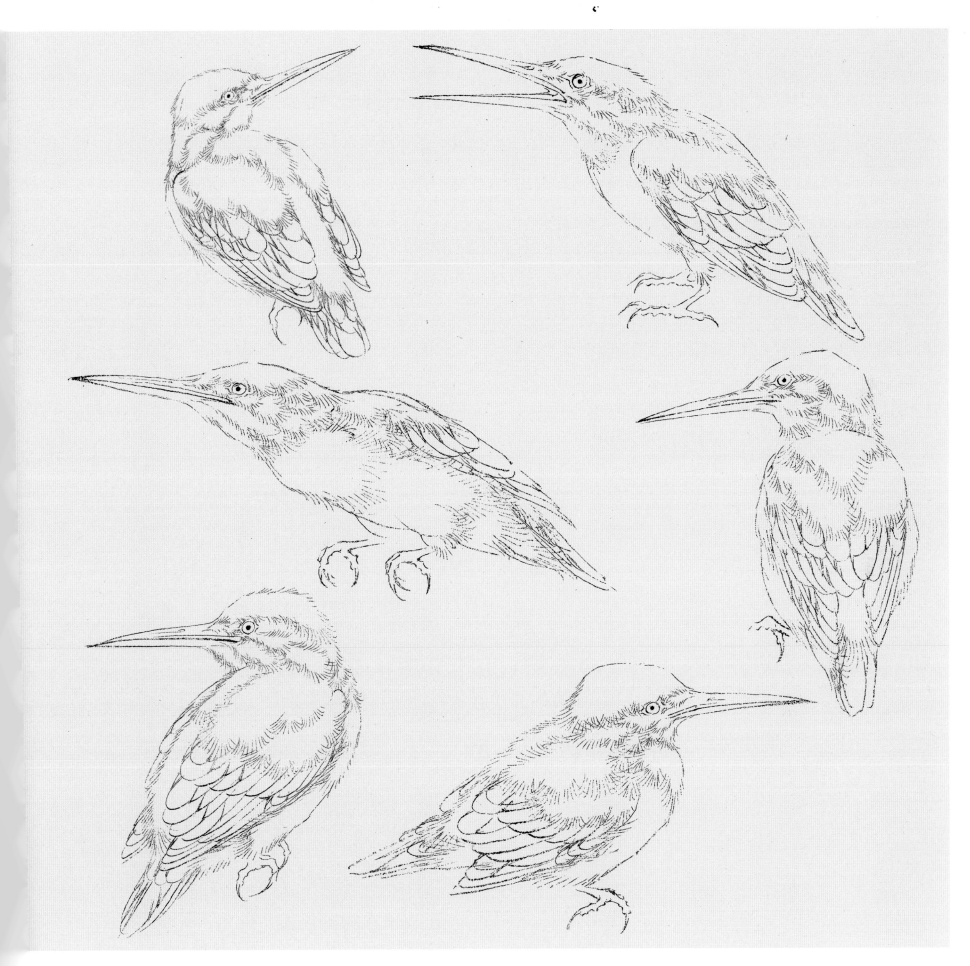

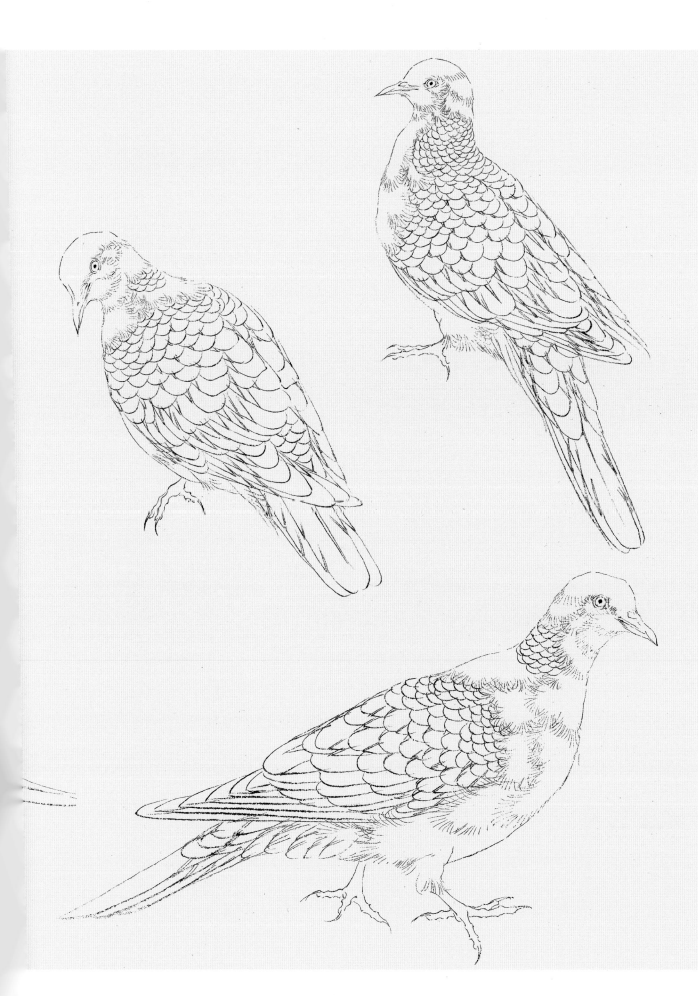
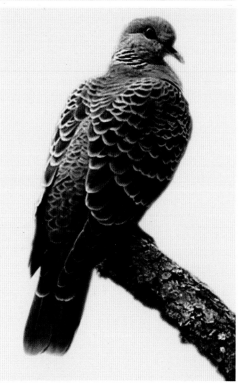

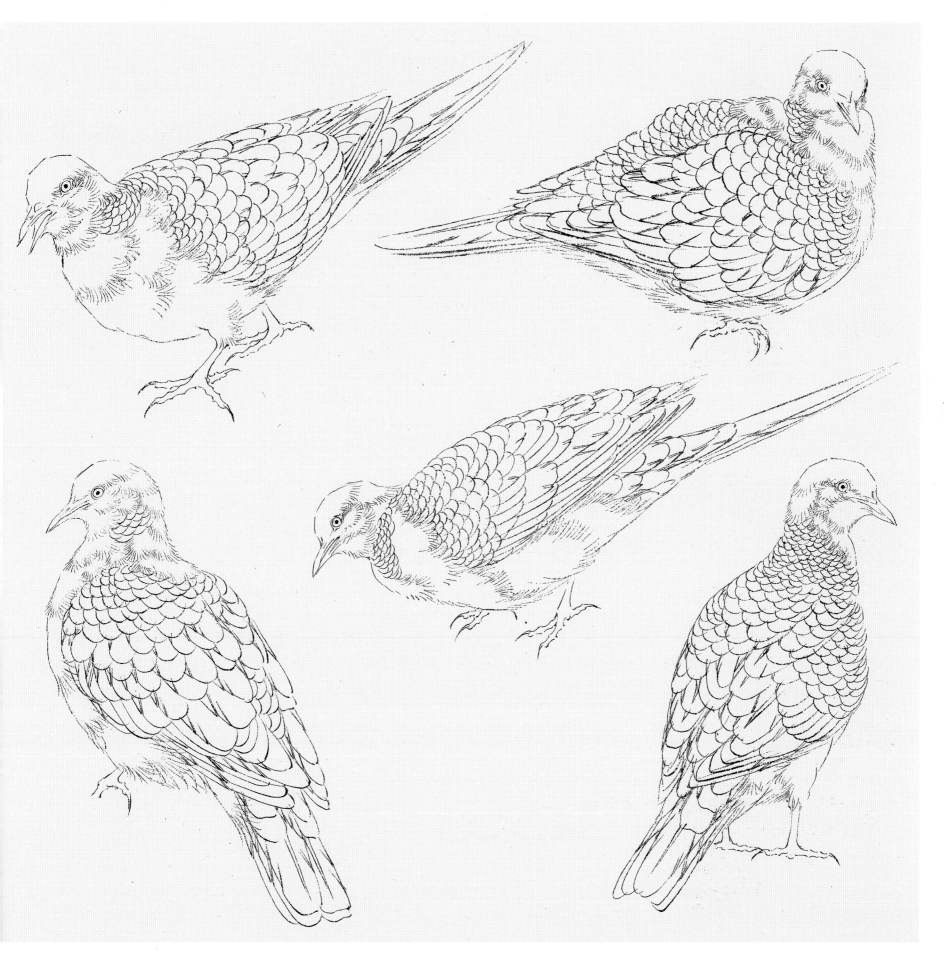

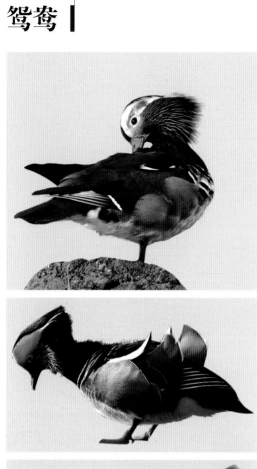

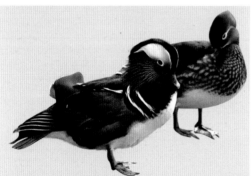

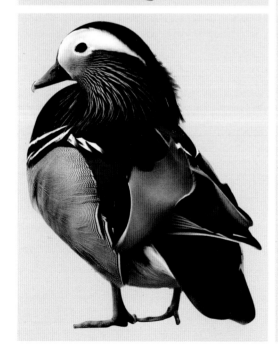

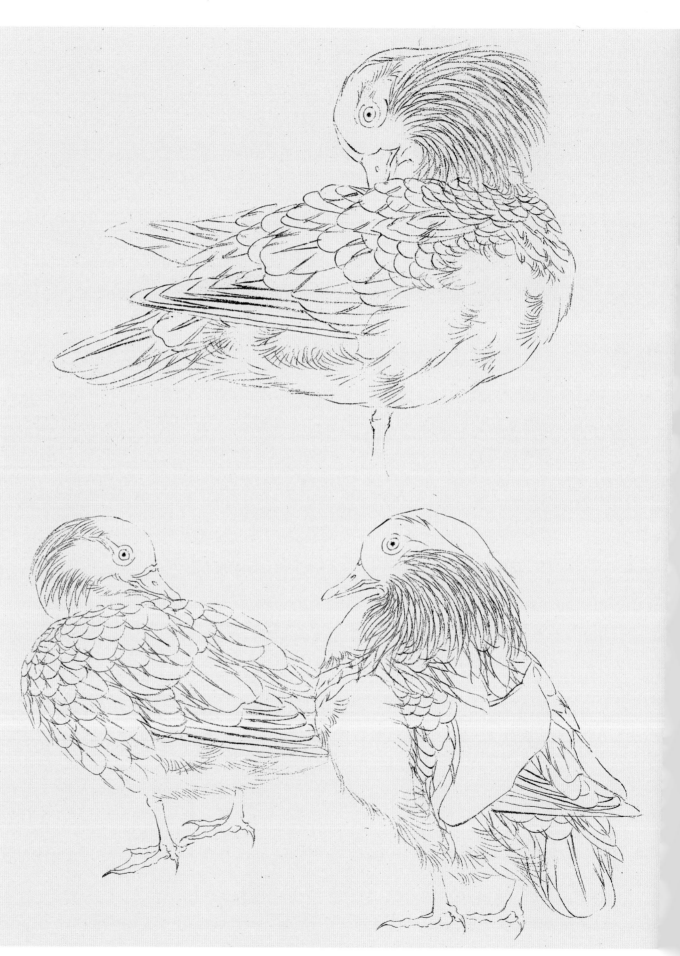

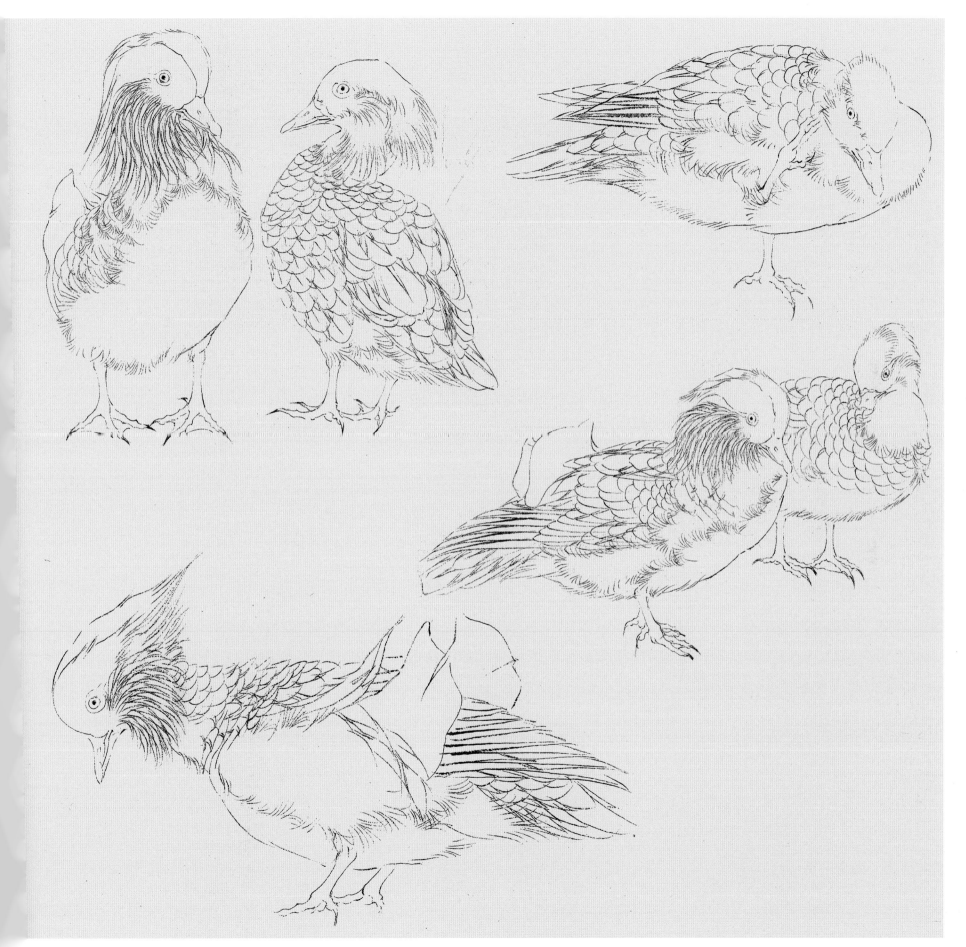

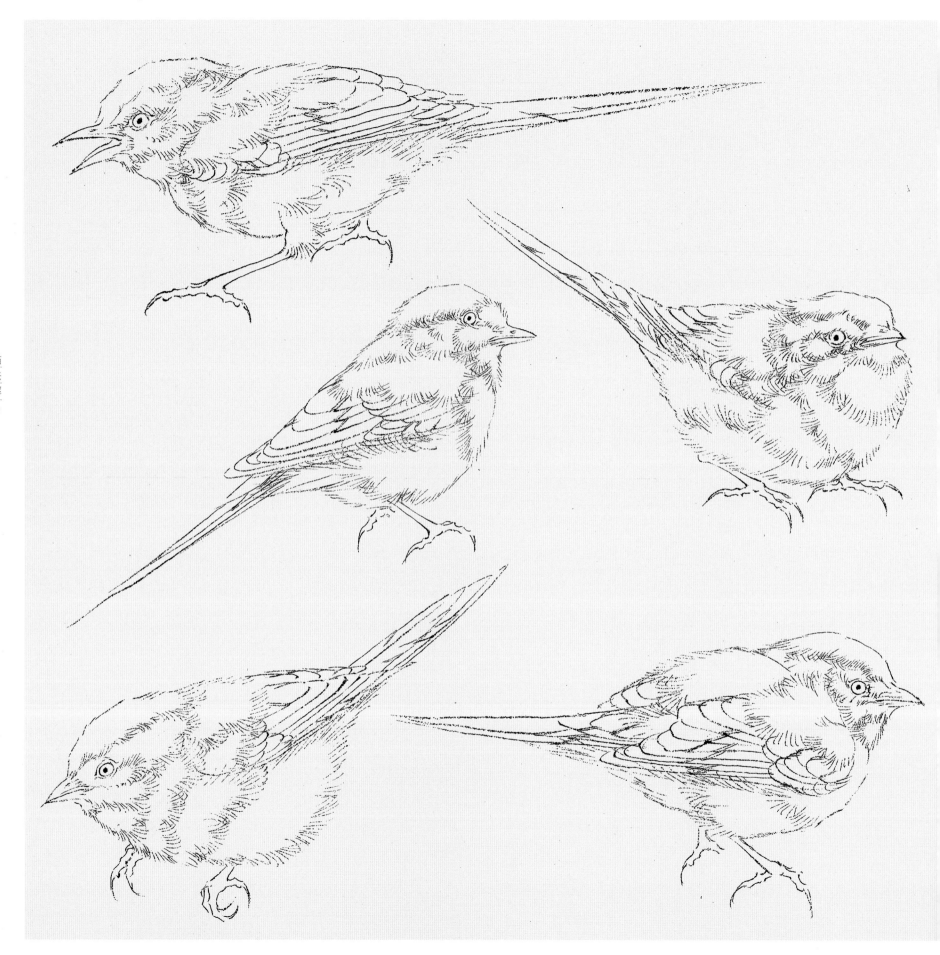

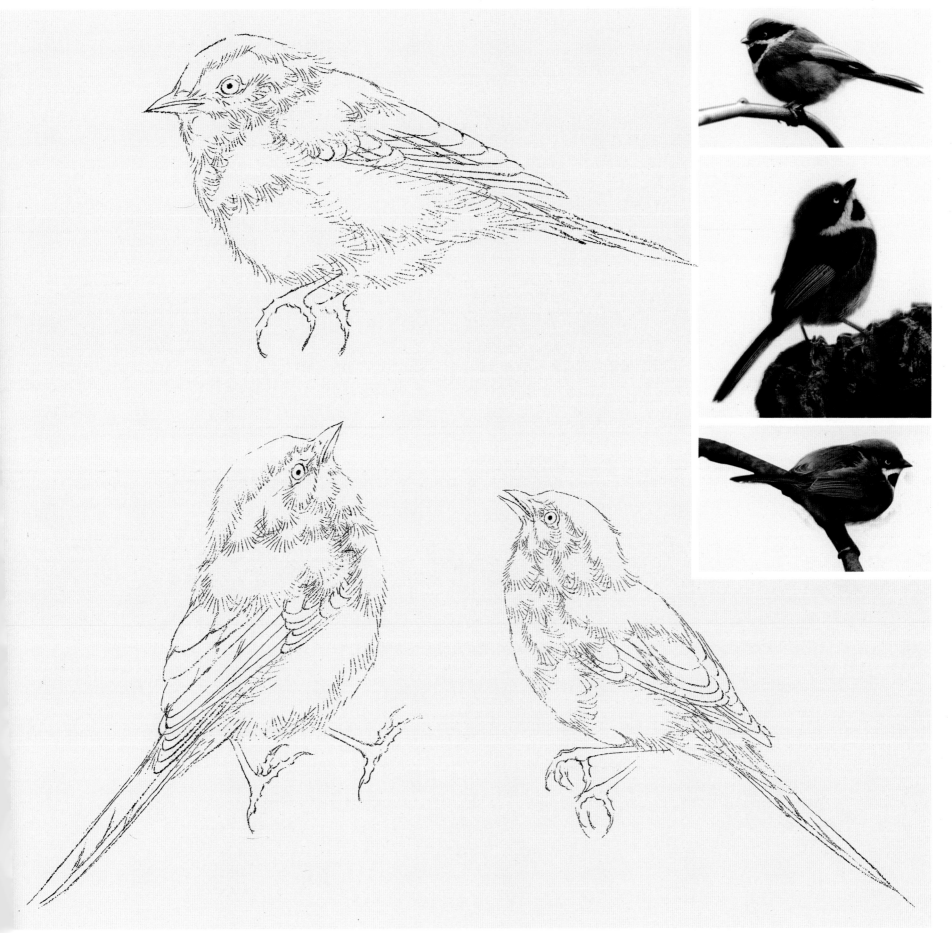

山喜鹊

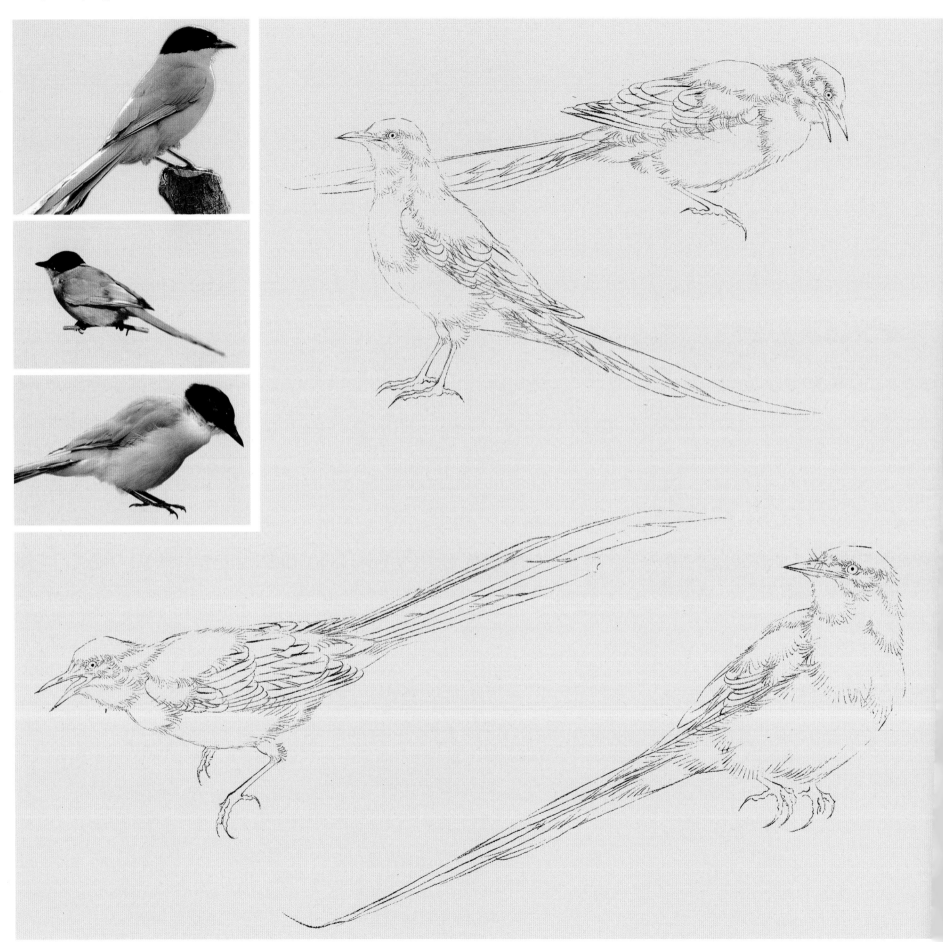

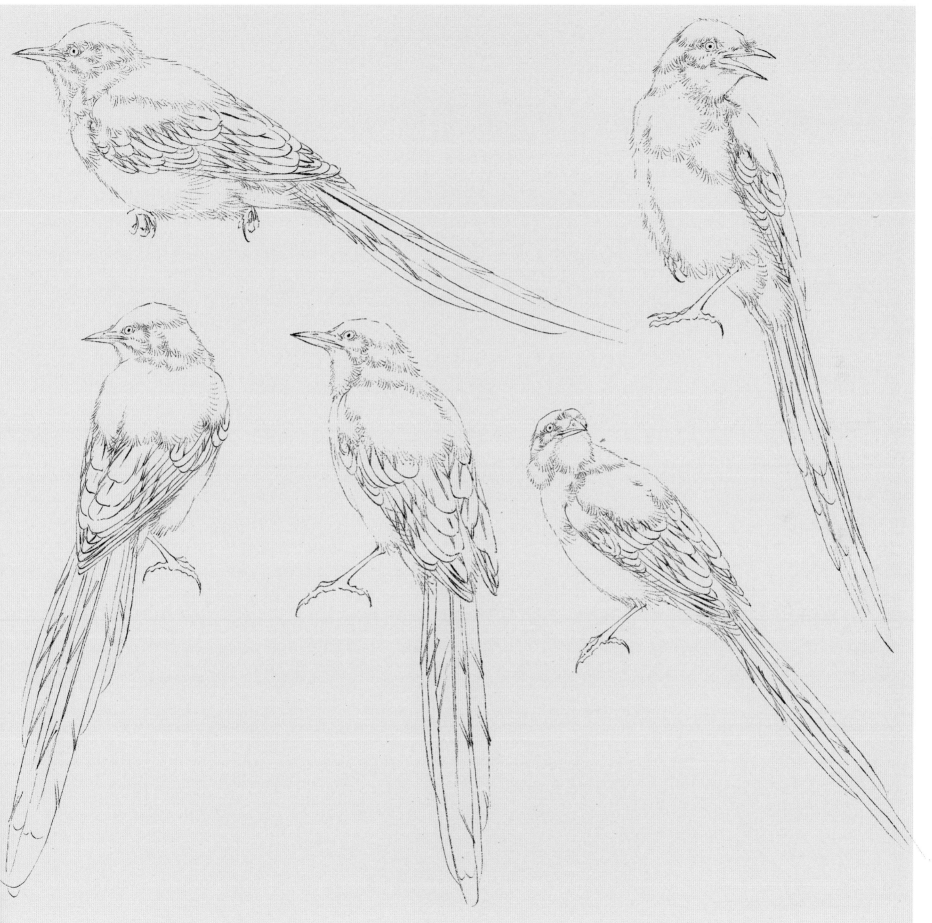

伯劳

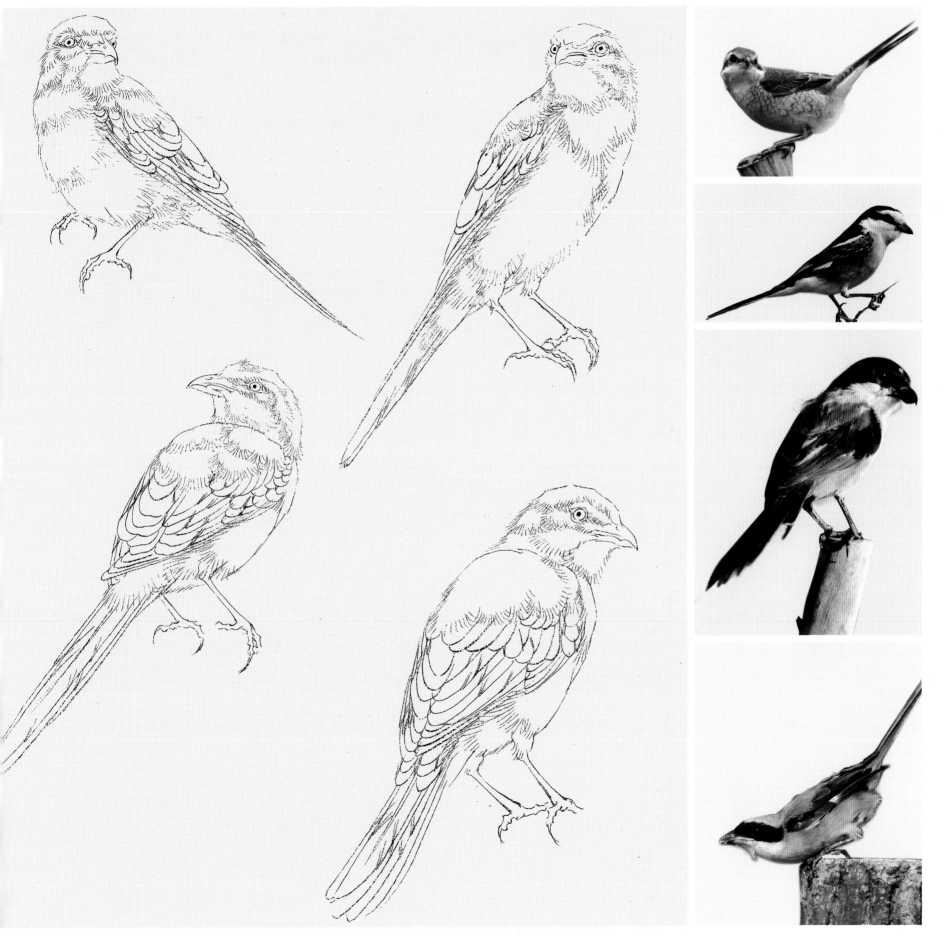

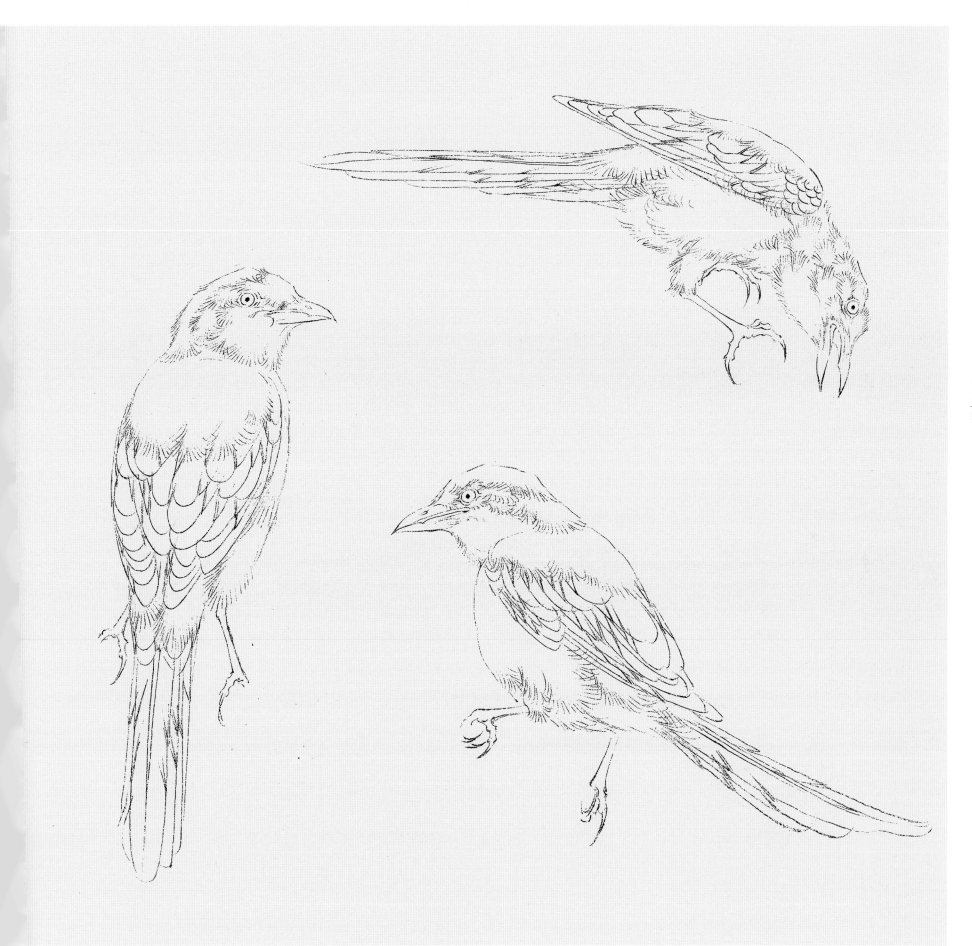

黄鹂

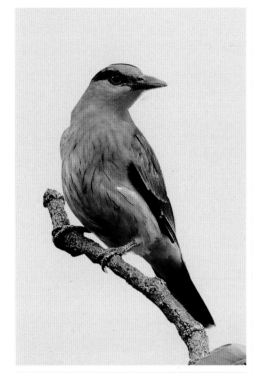

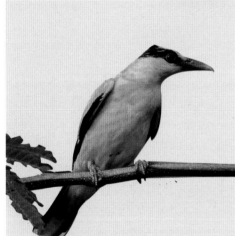

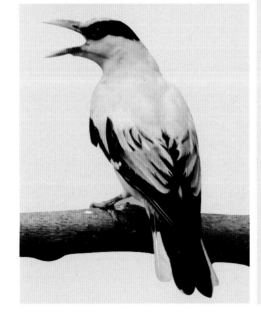

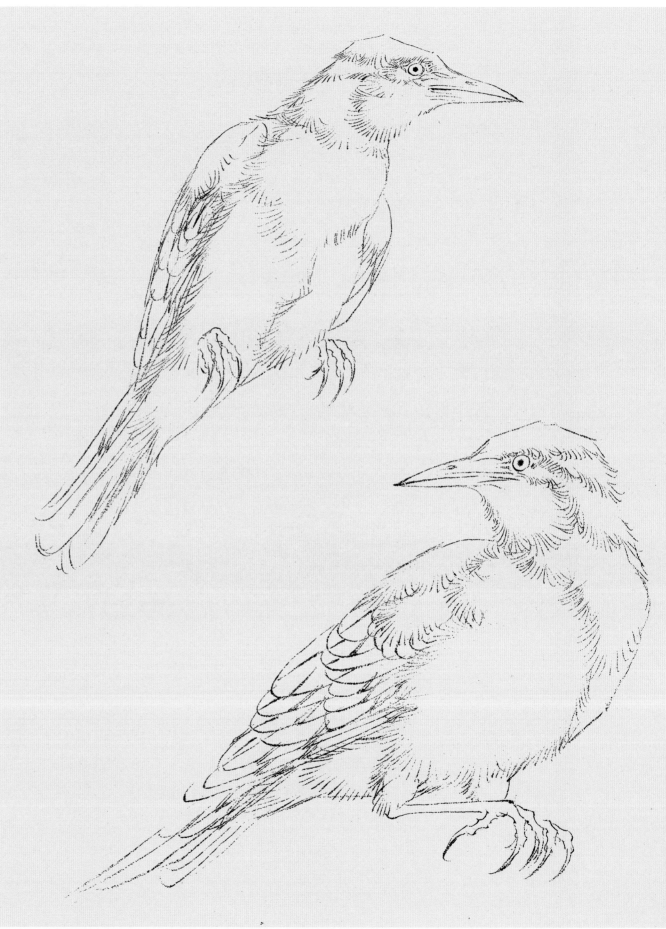

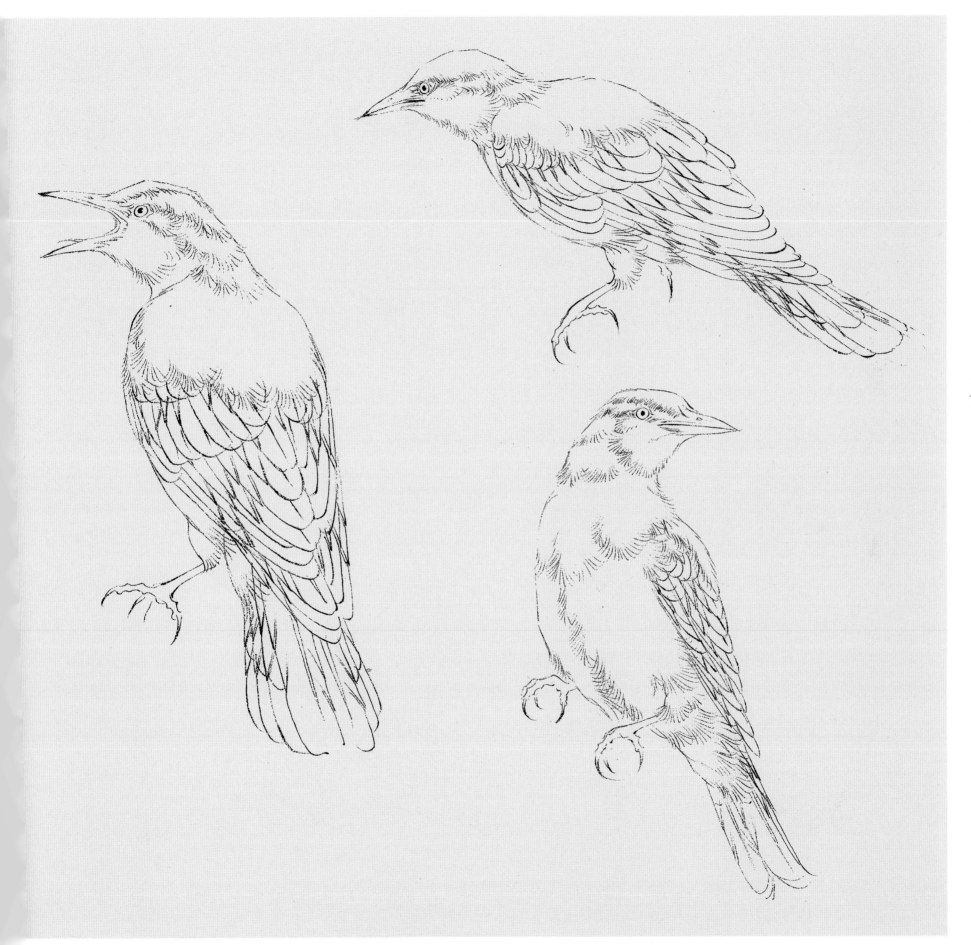

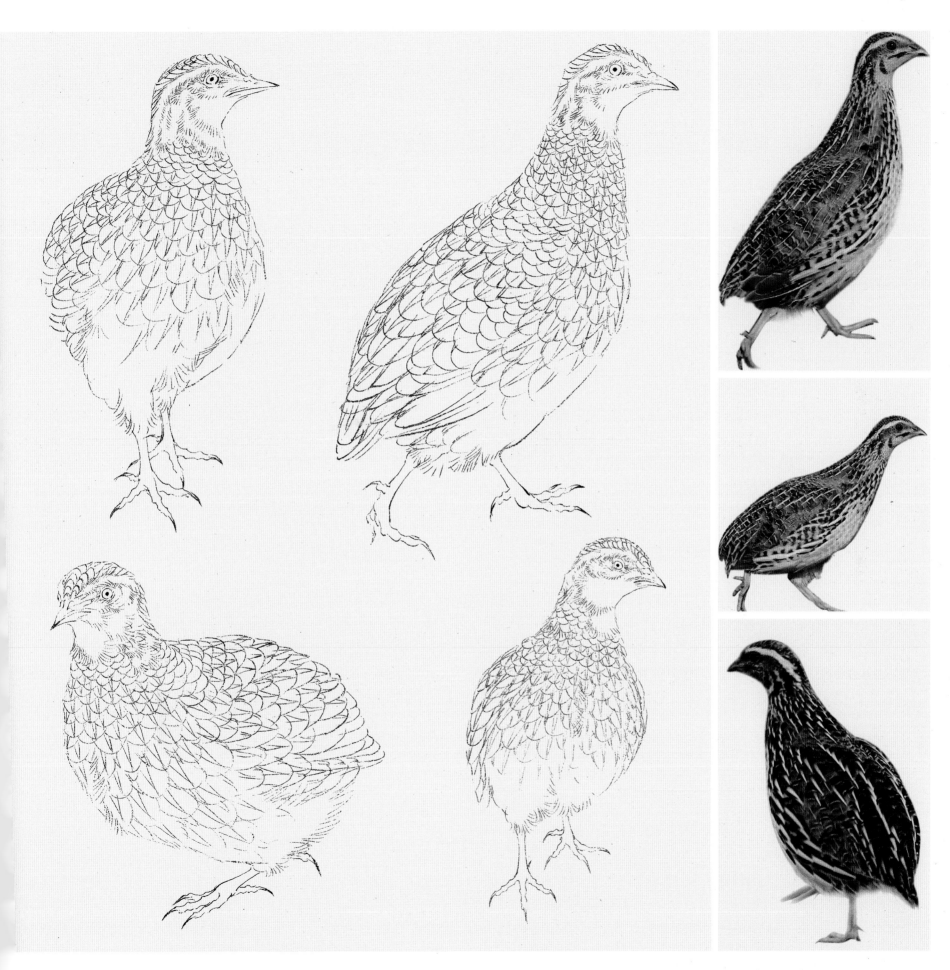

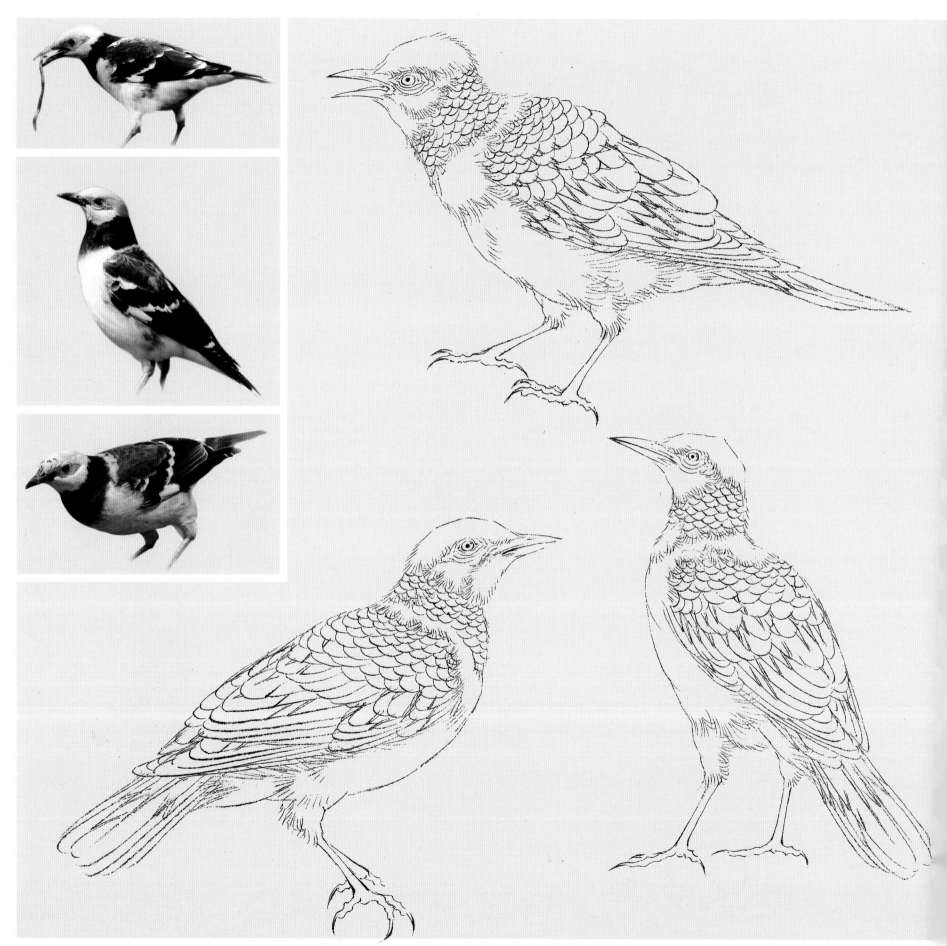

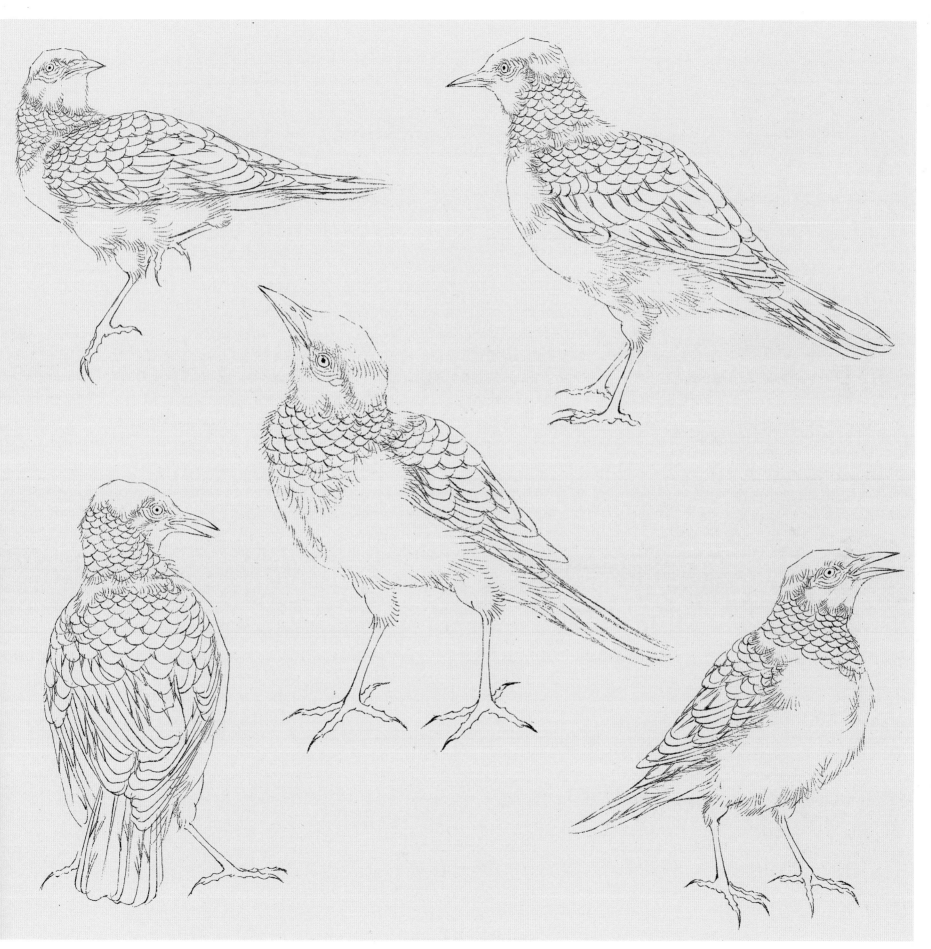

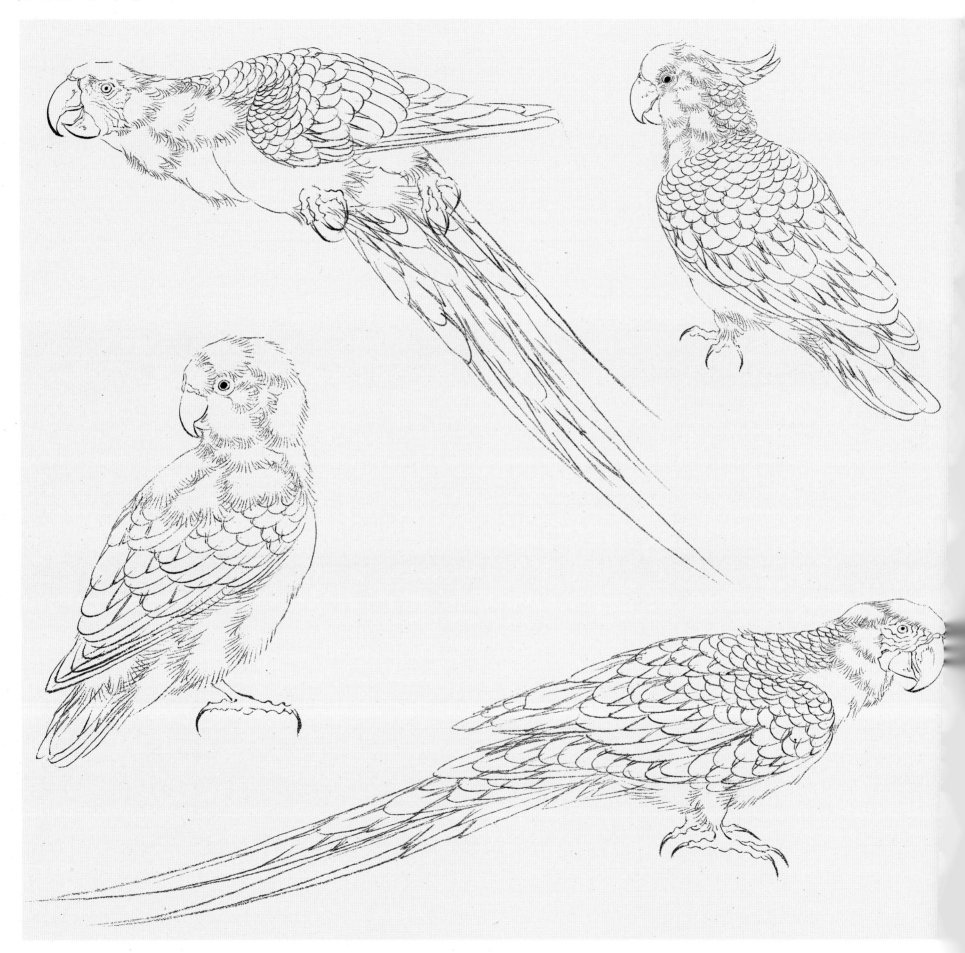

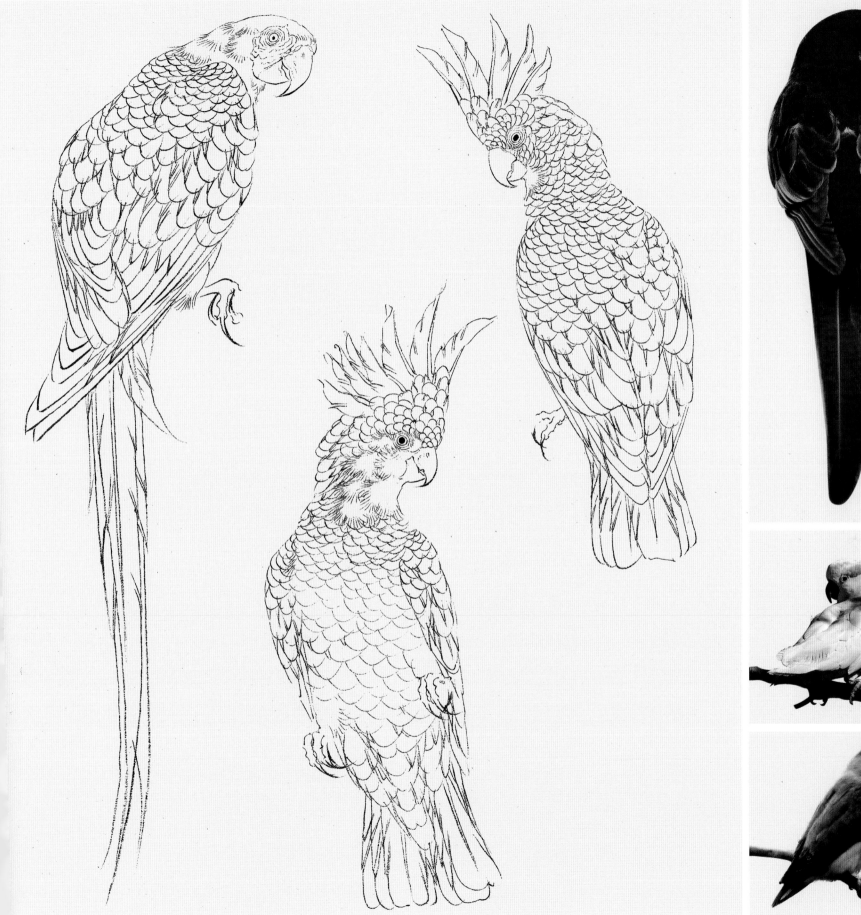

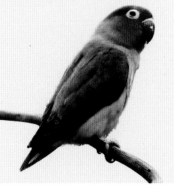

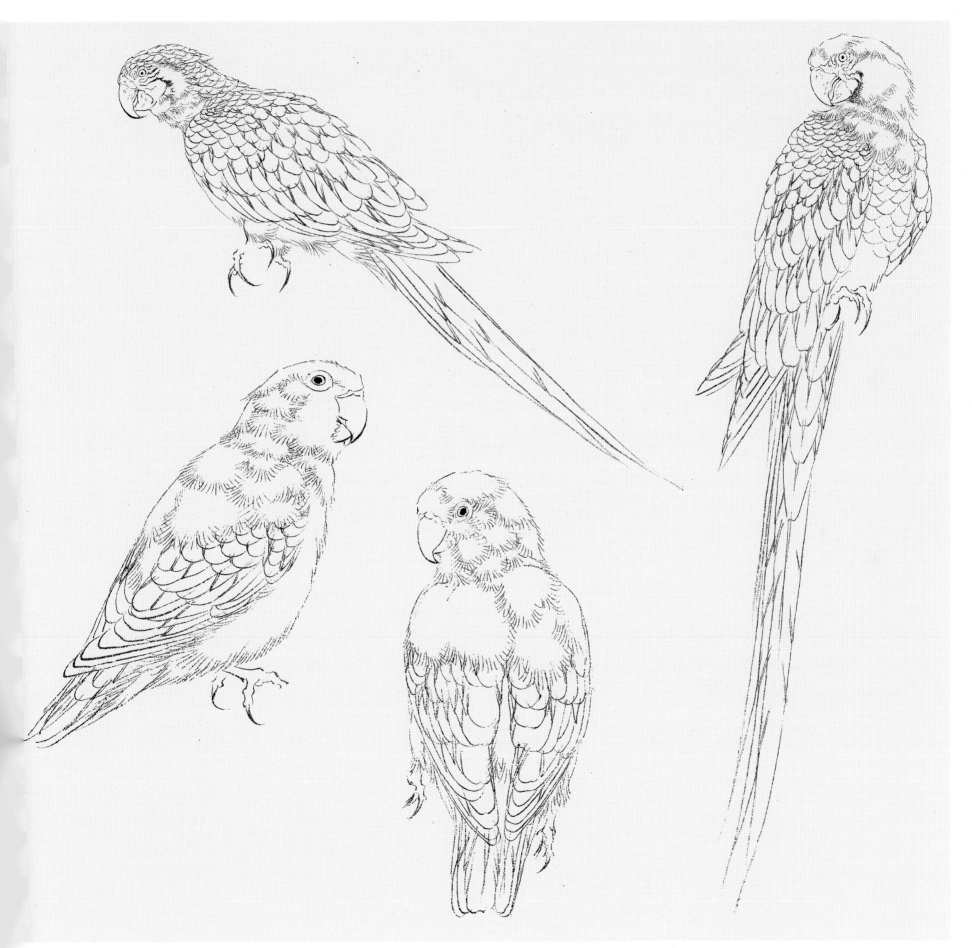

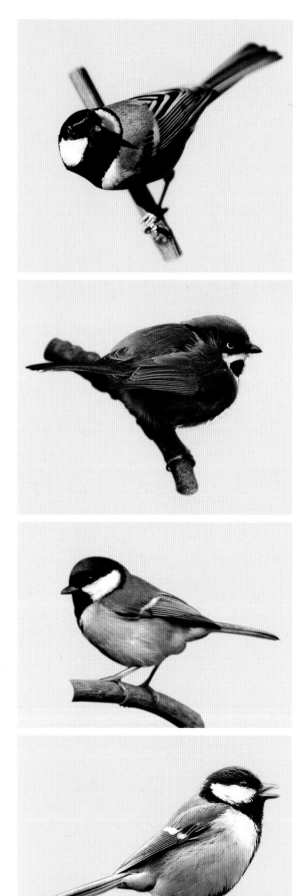

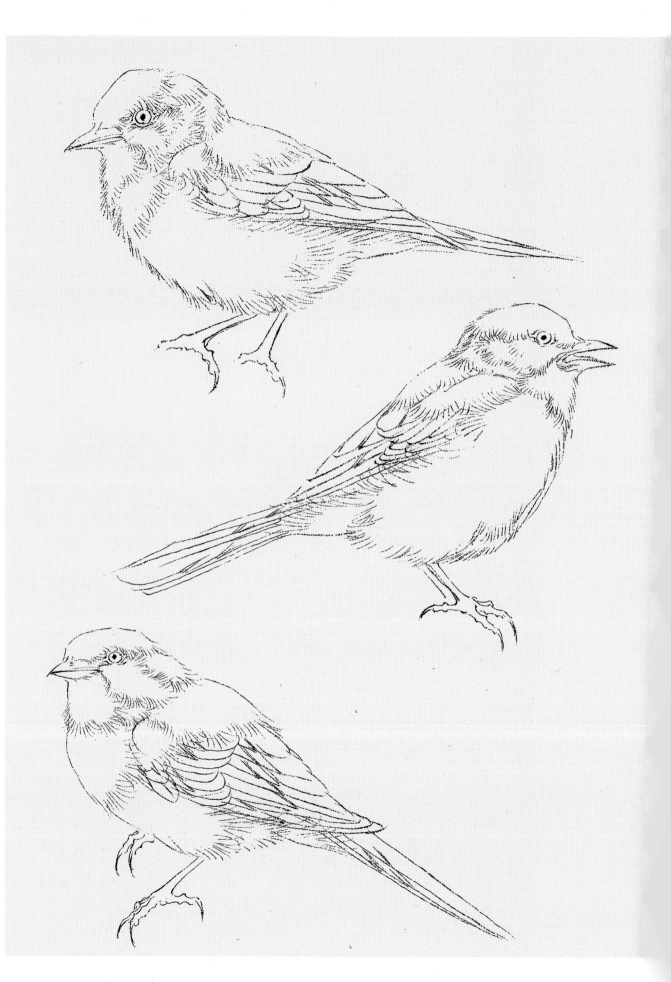

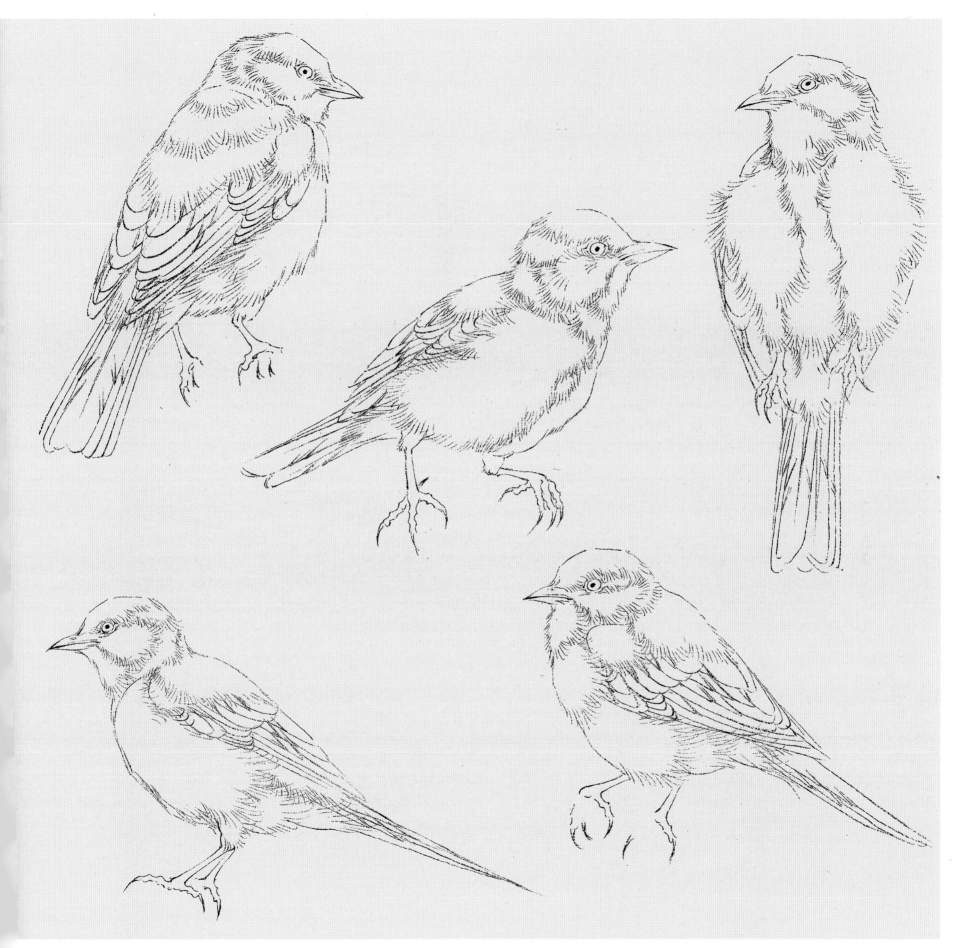

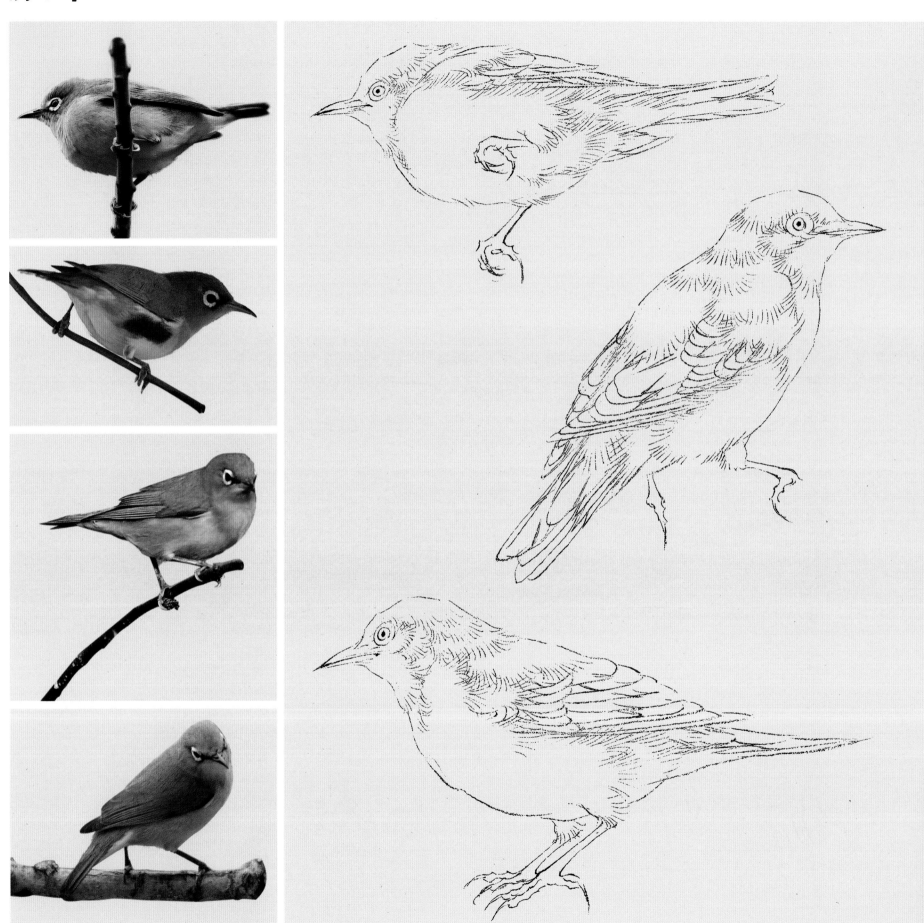

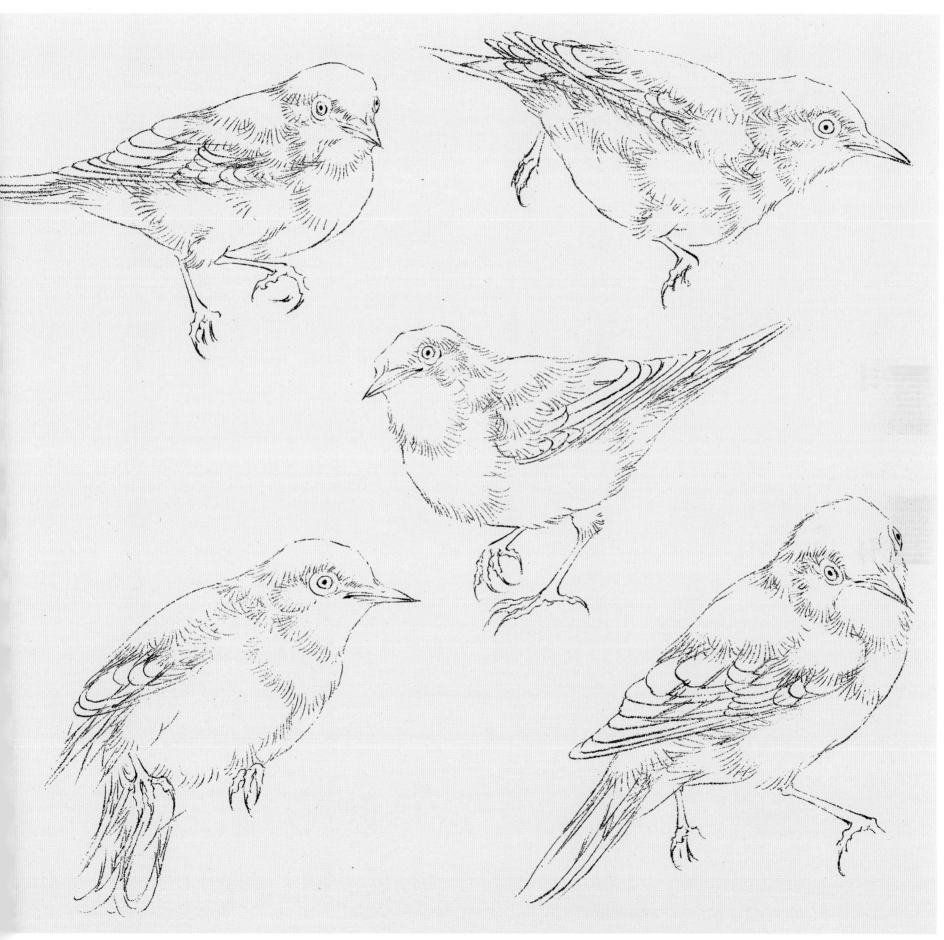

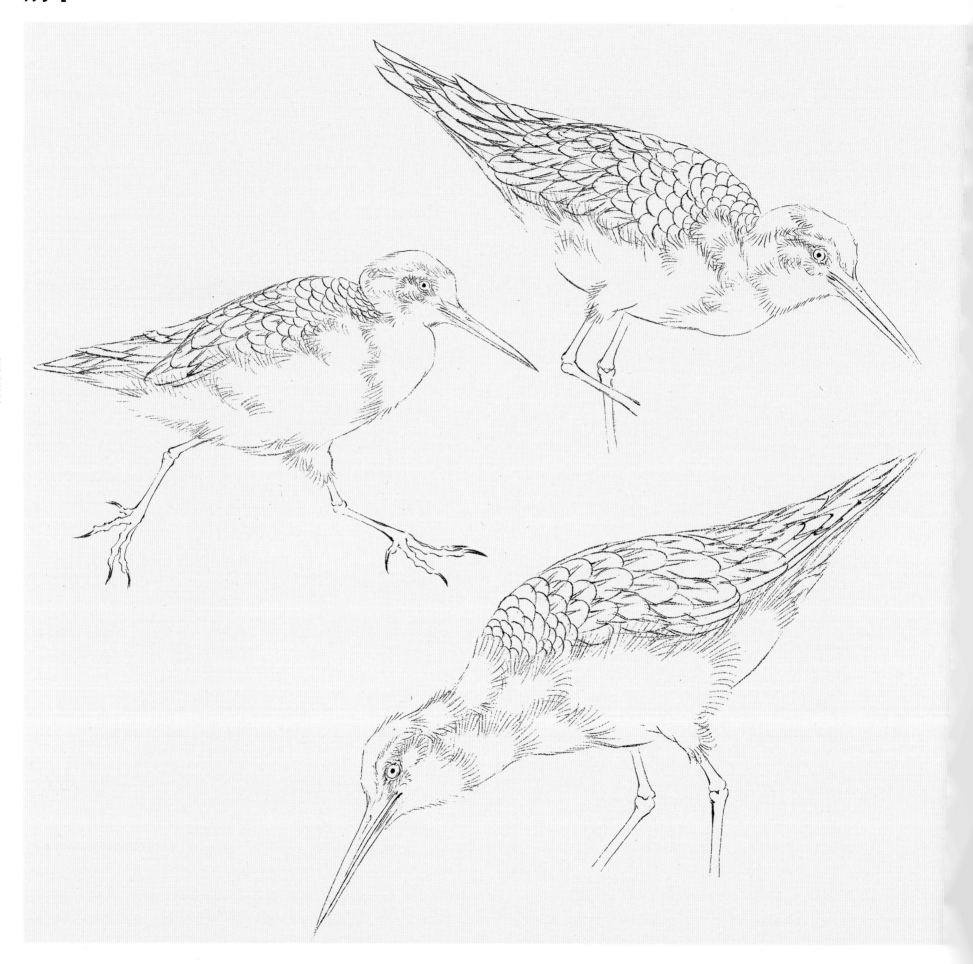

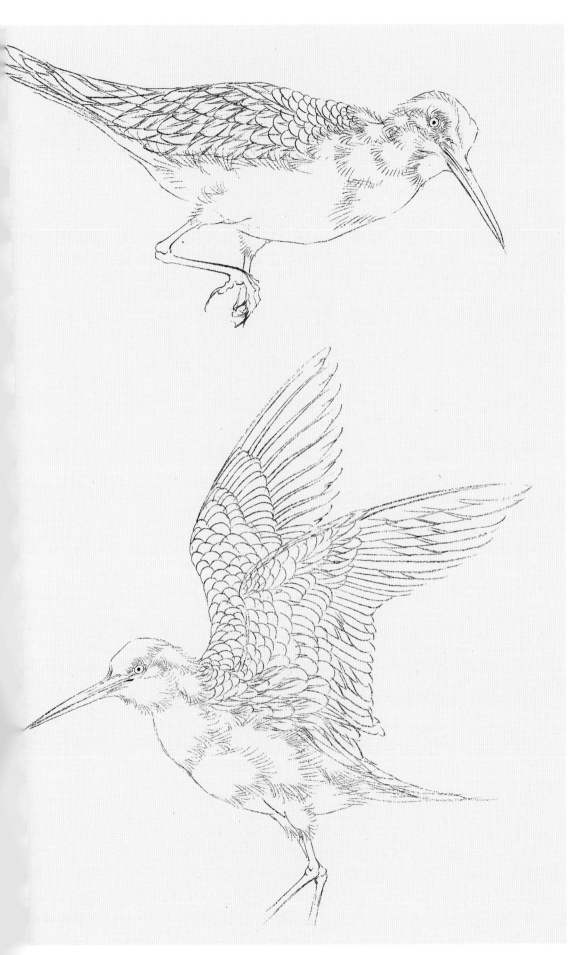
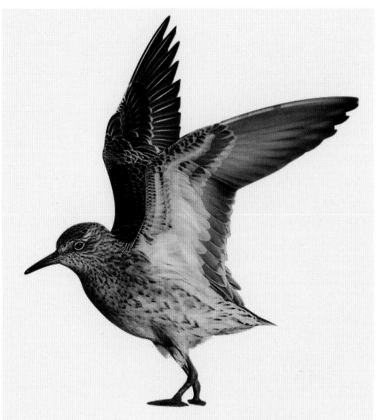

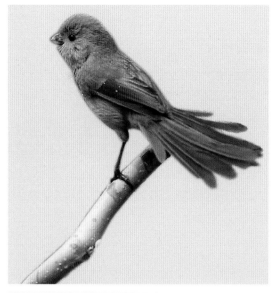

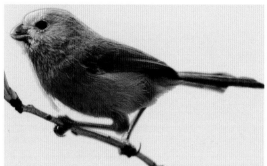

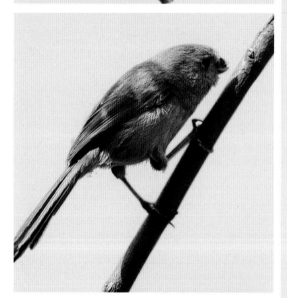

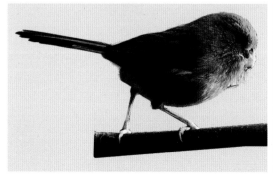

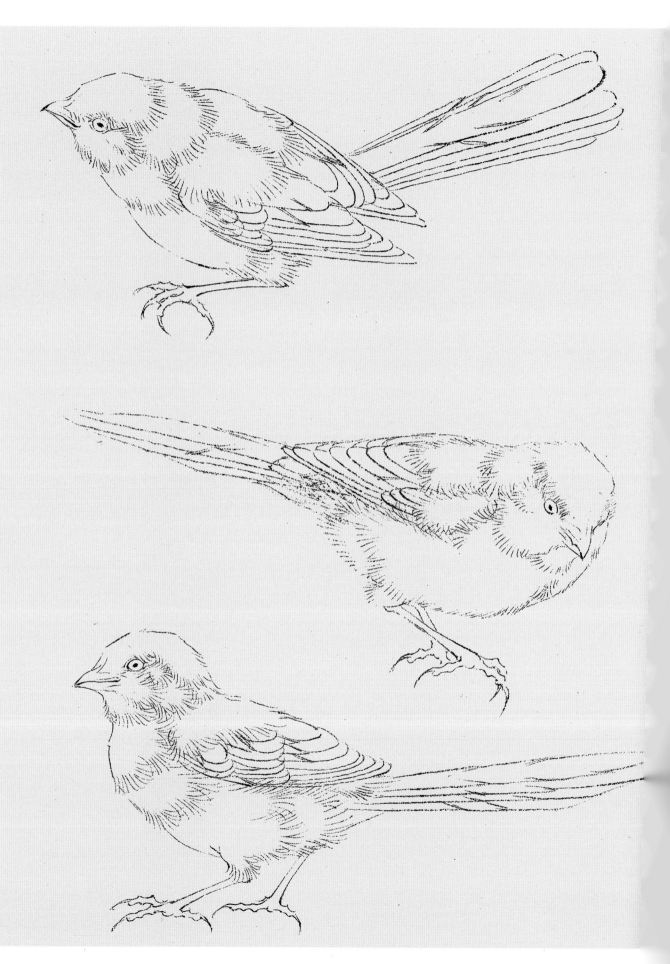

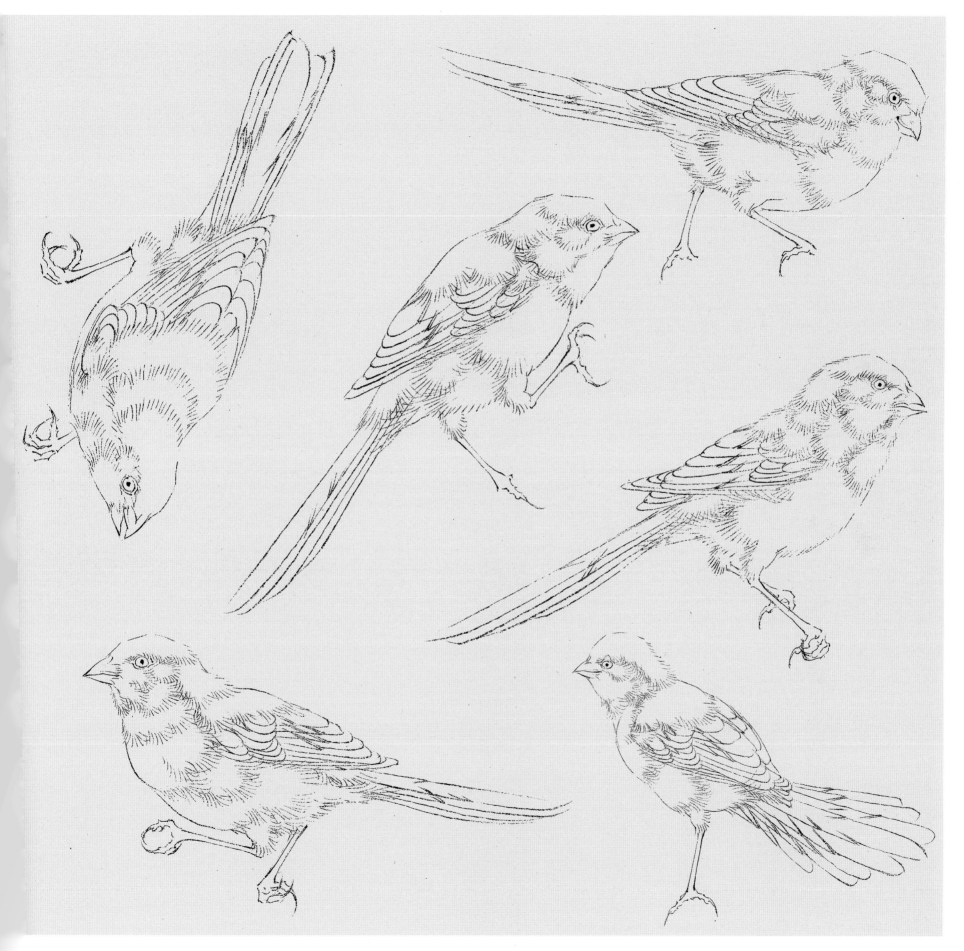

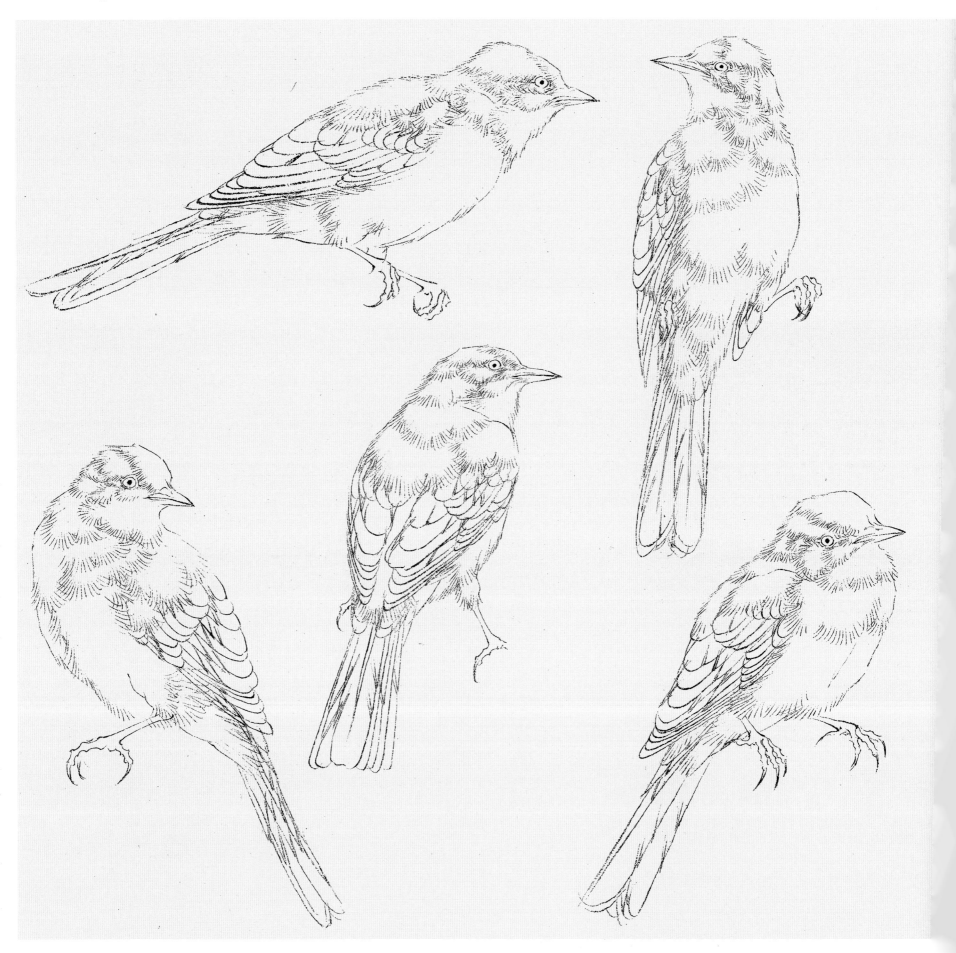

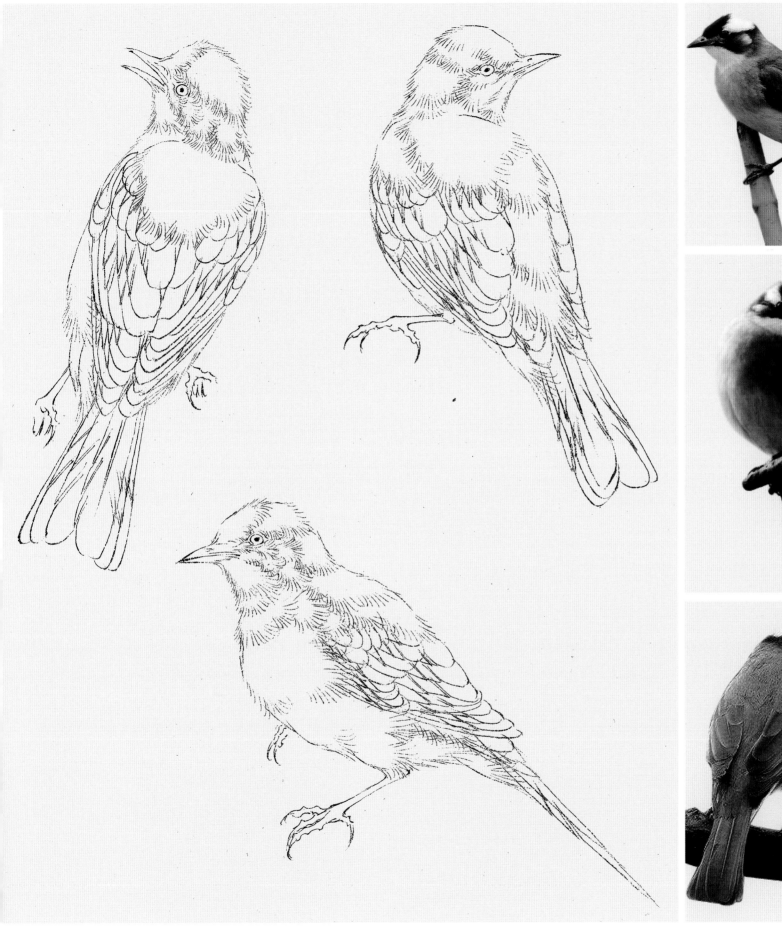

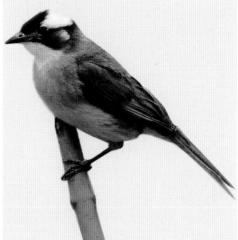

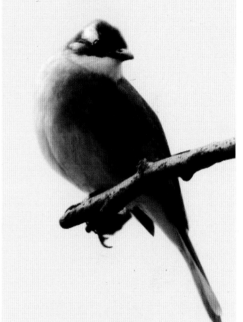

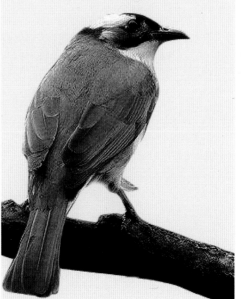

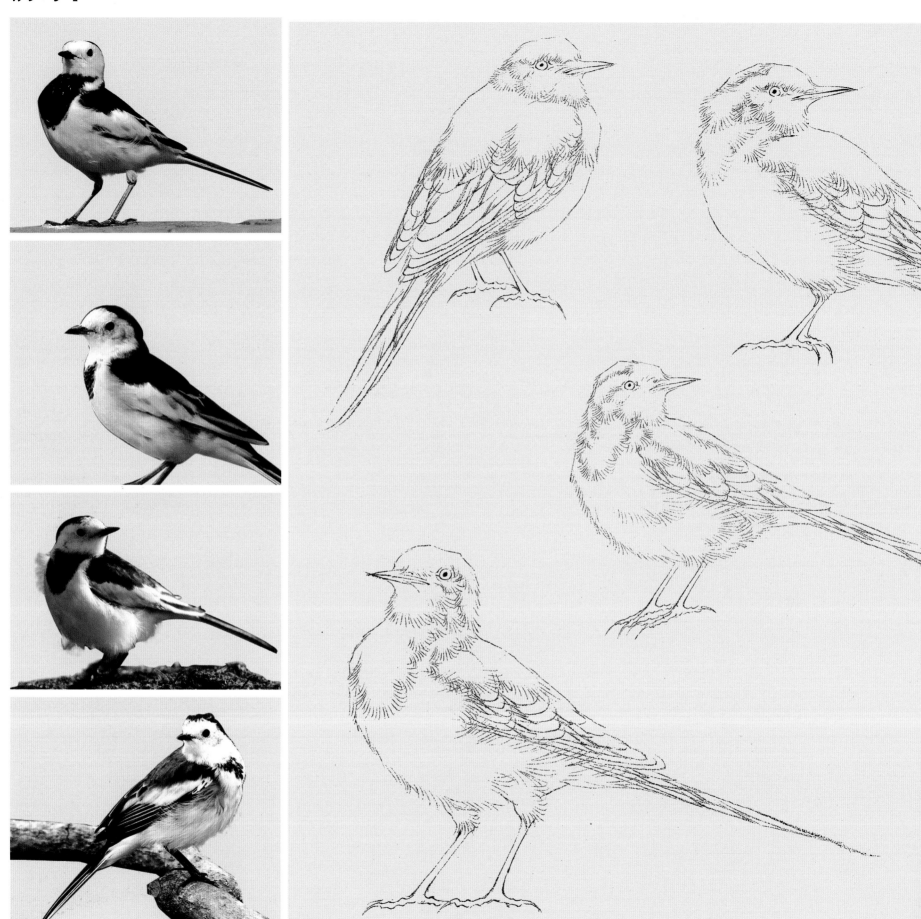

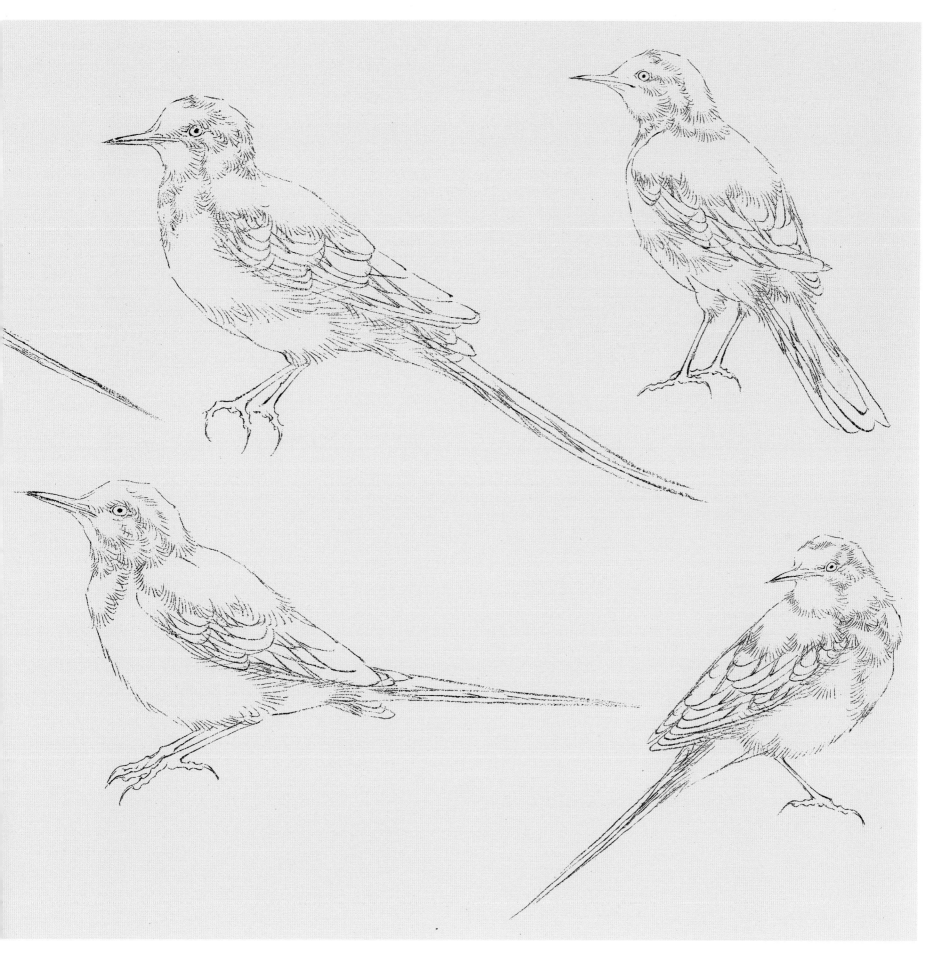

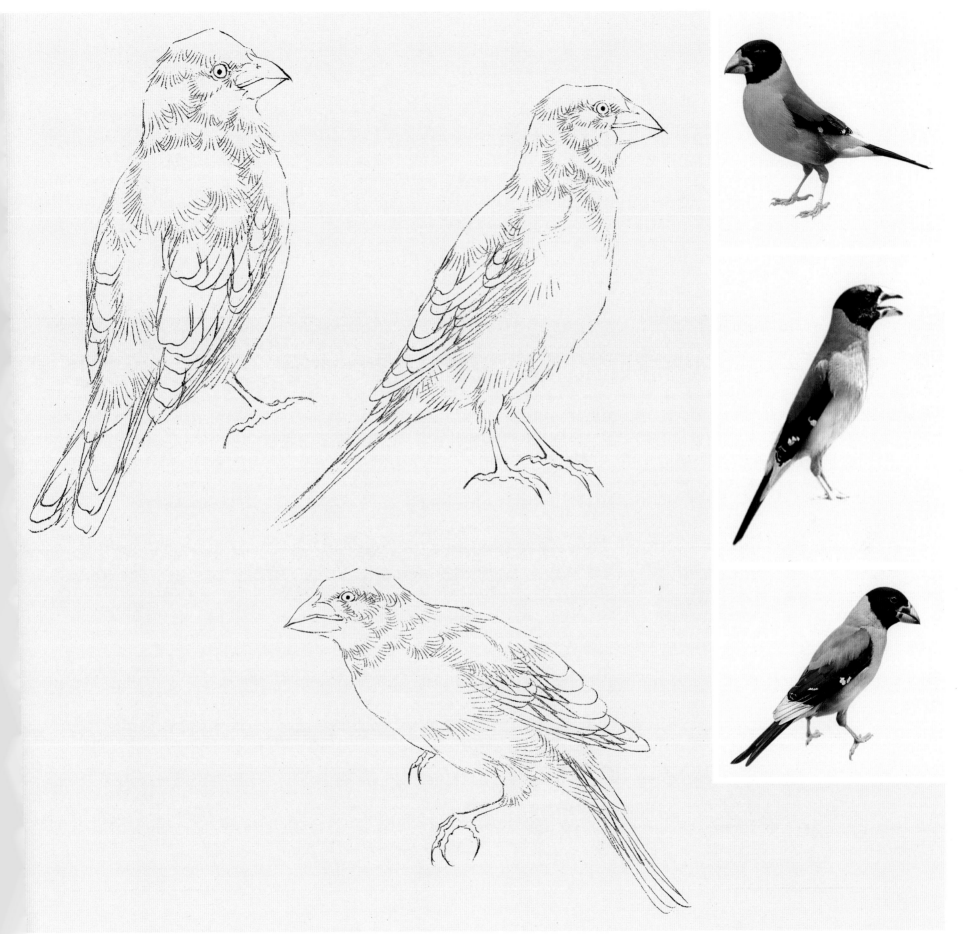

白鹭

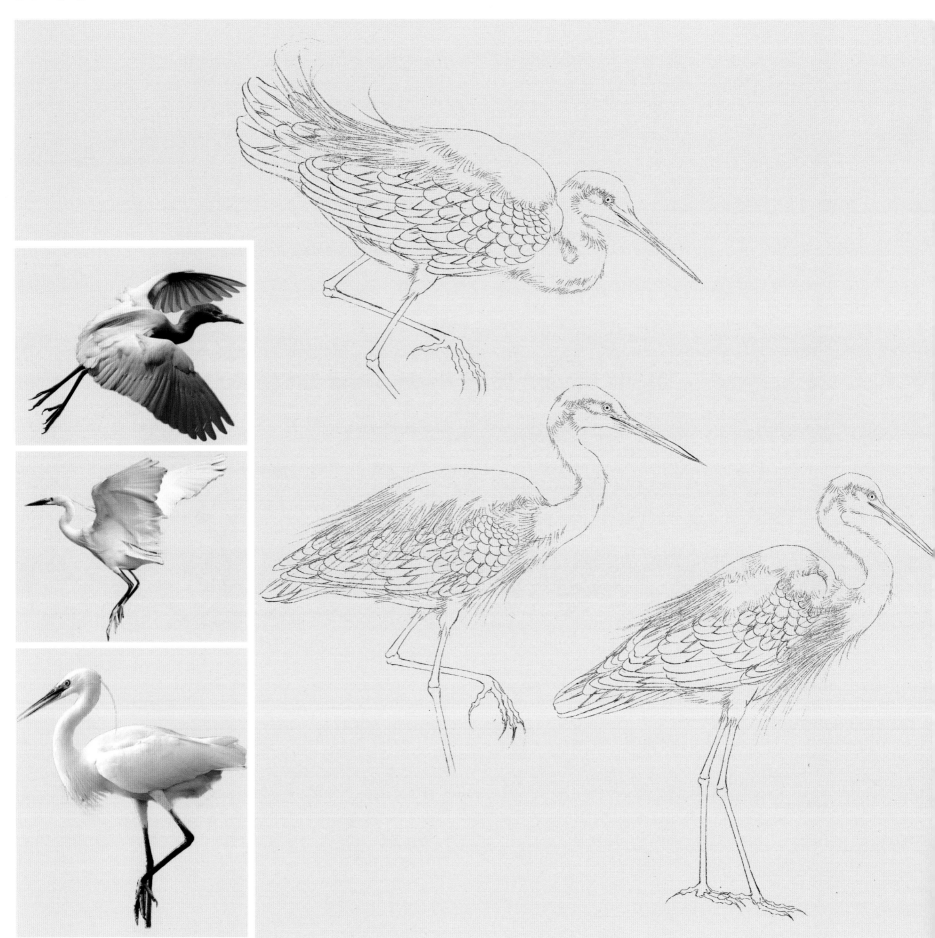

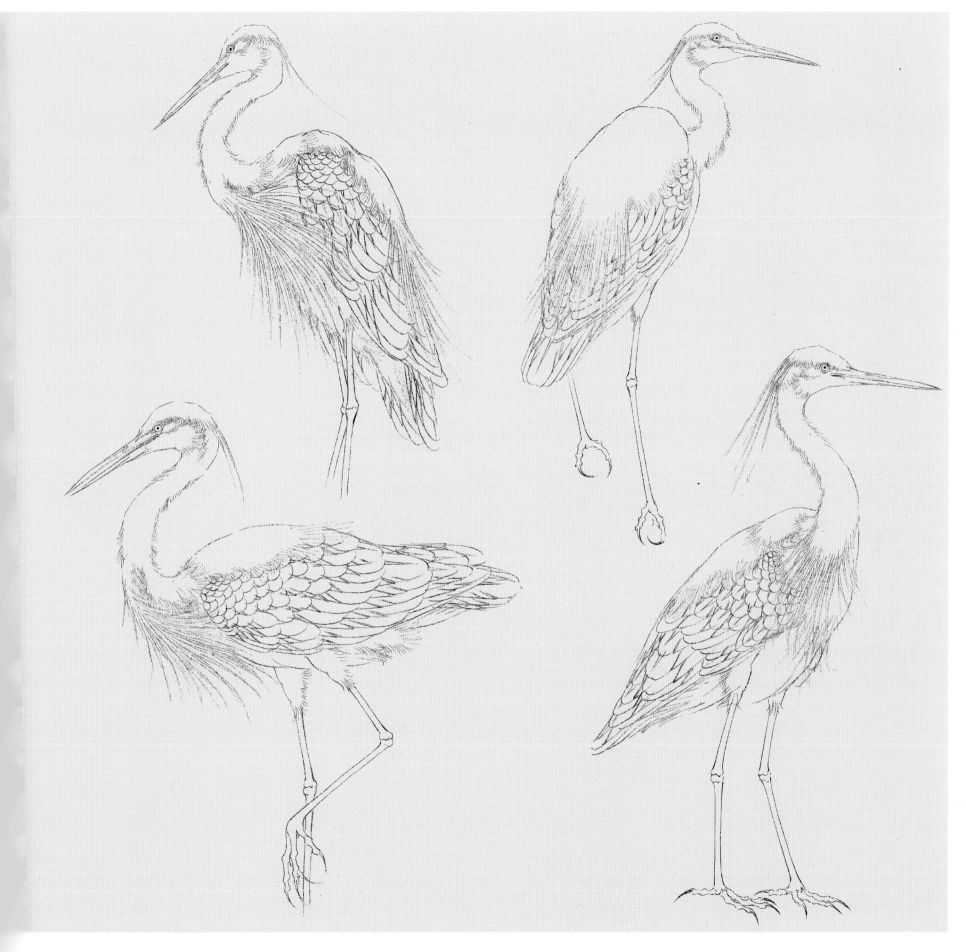

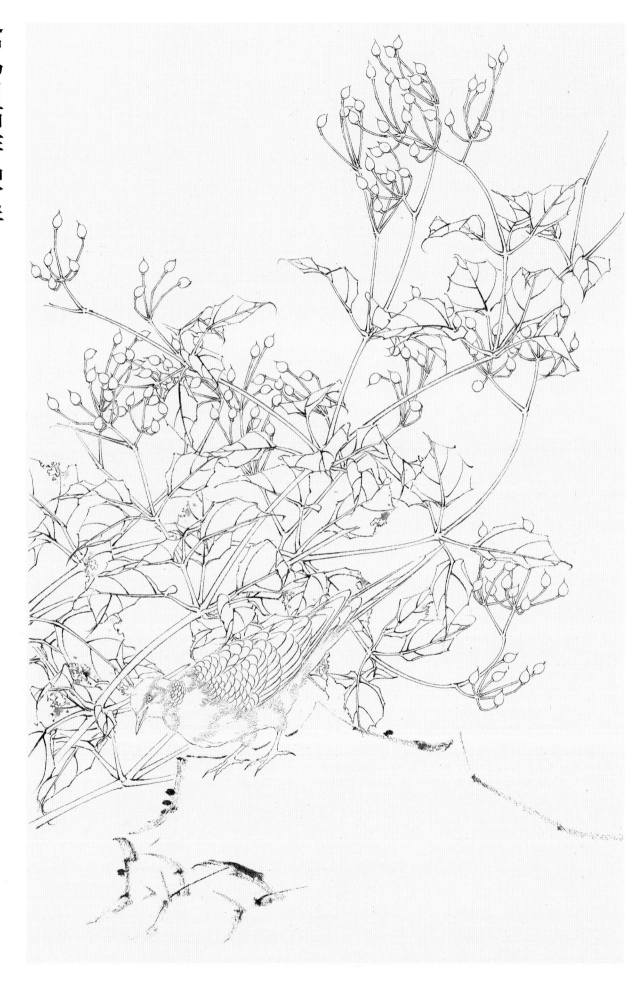

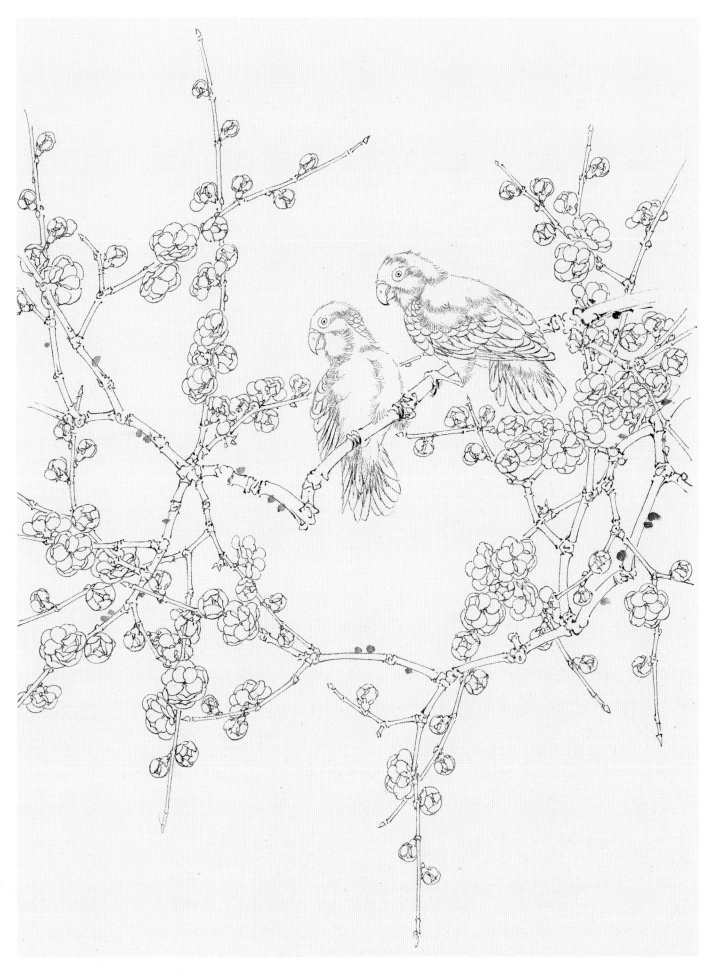

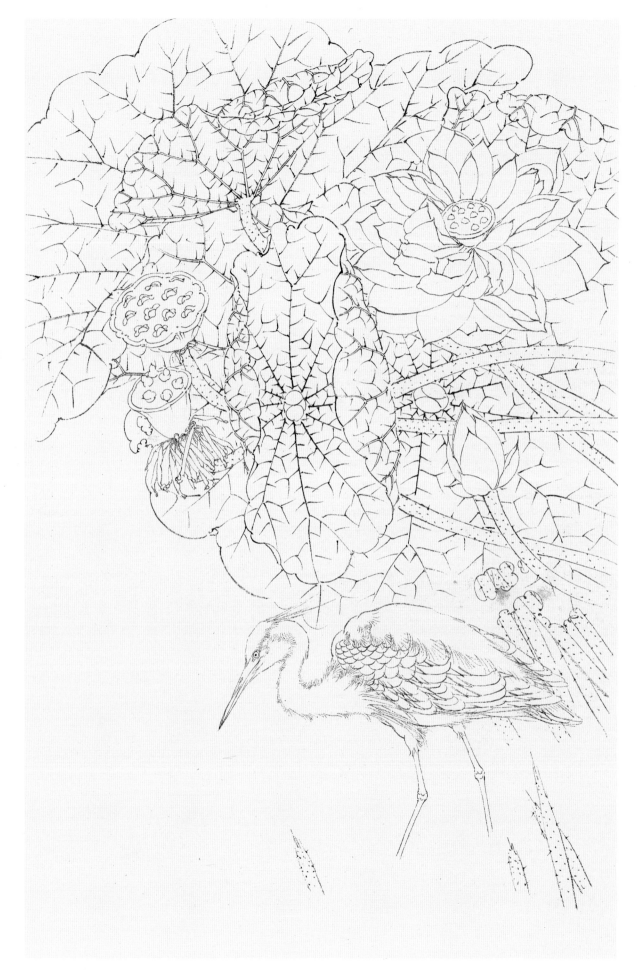

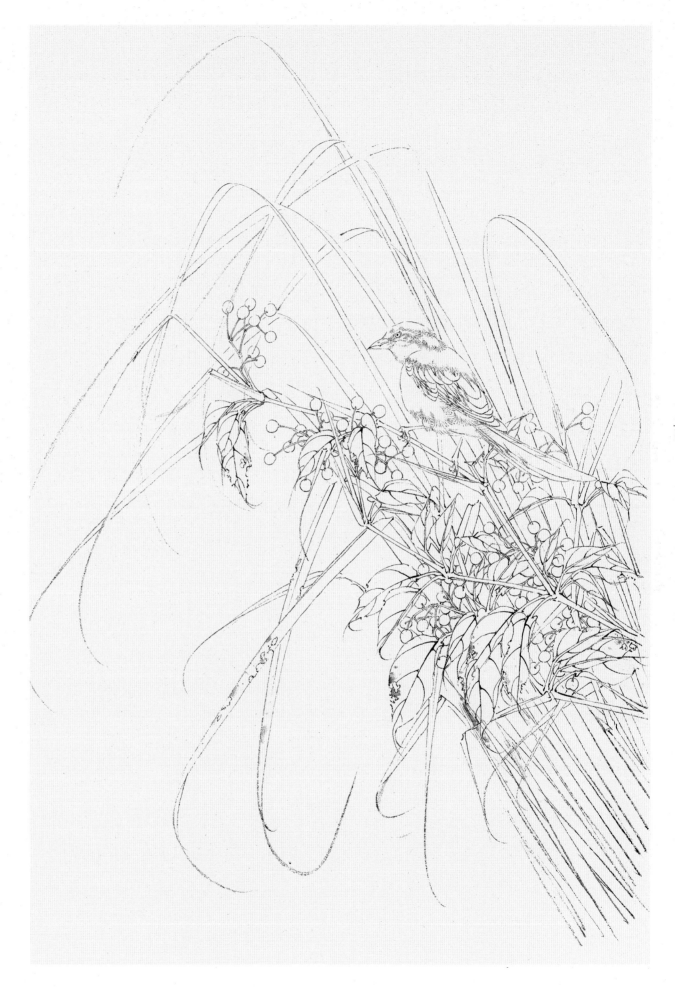

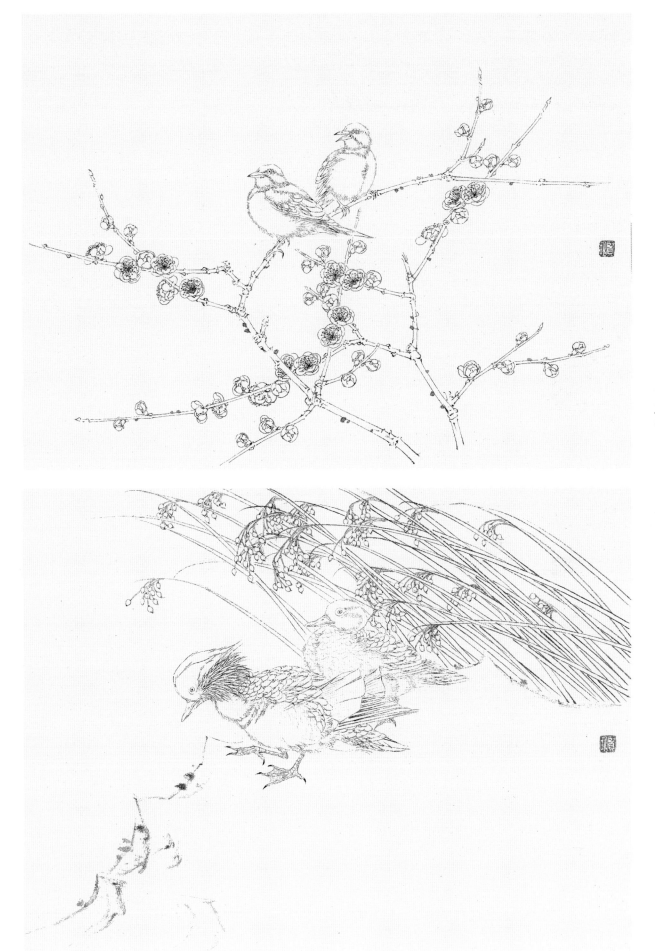

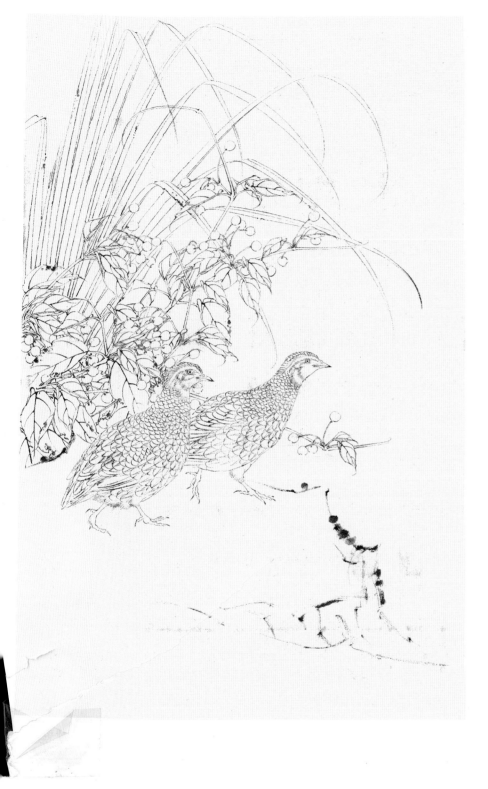

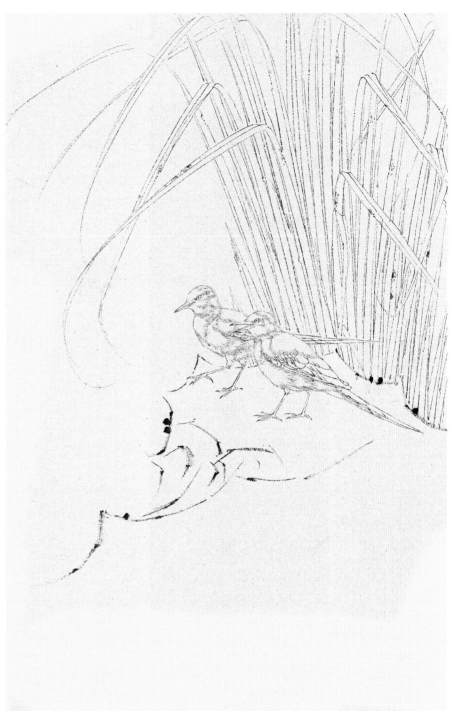

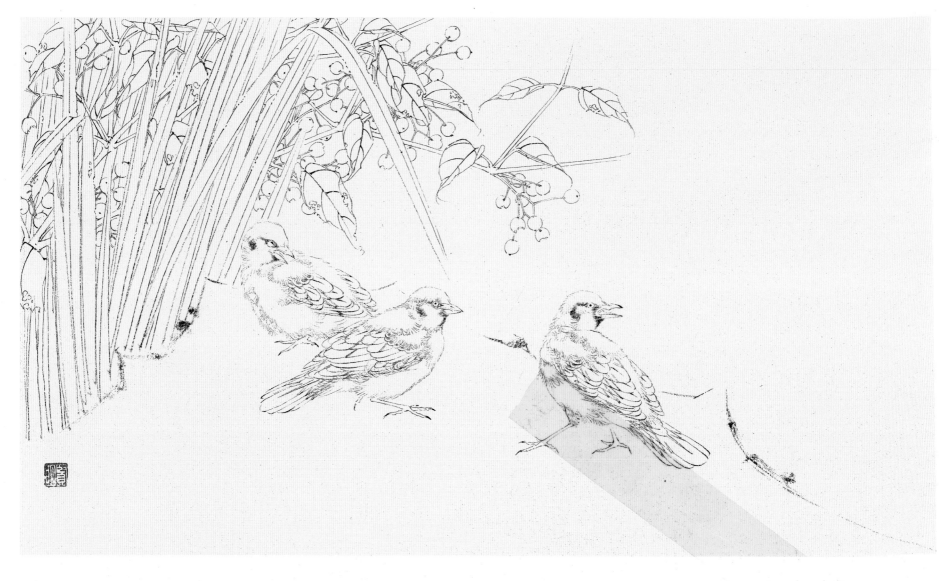

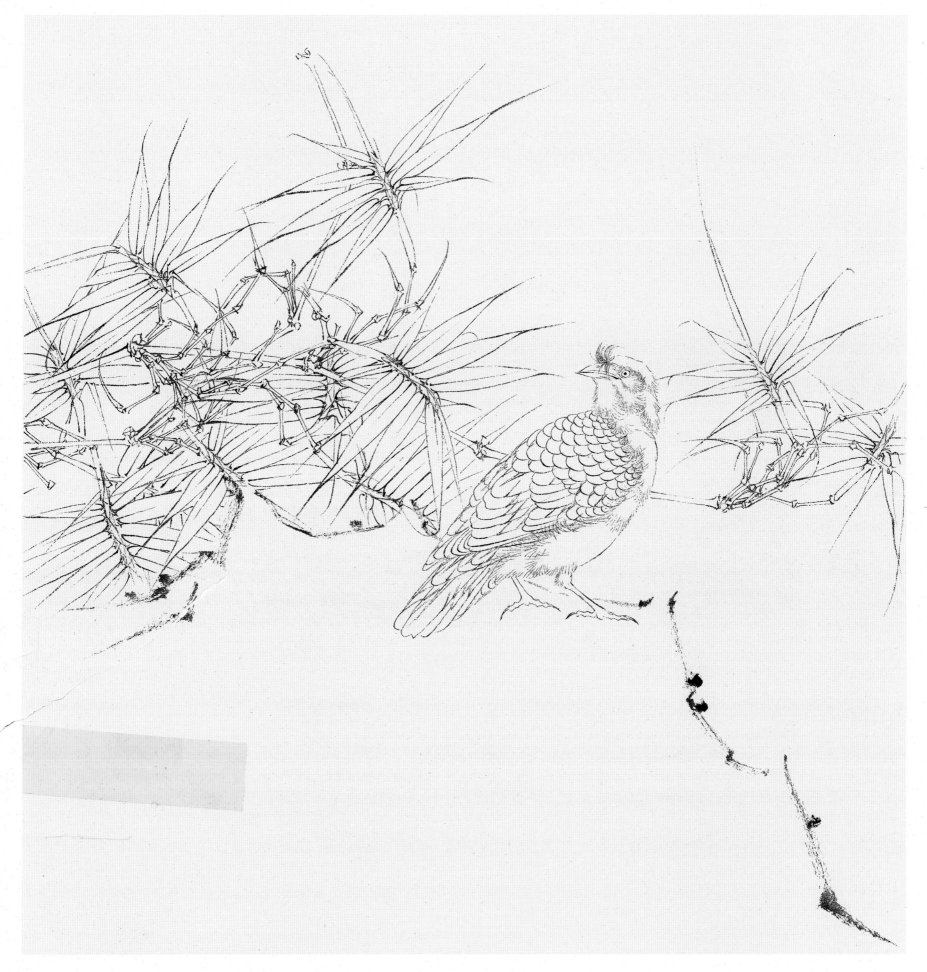